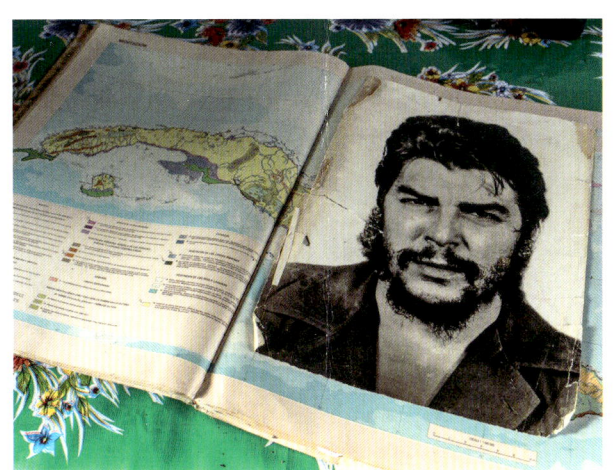

Carl De Keyzer

CUBA
la lucha

L | LANNOO

CARL DE KEYZER – CUBA, LA LUCHA

Gabriela Salgado

> "Ultimately, Photography is subversive not
> when it frightens, repels, or even stigmatises,
> but when it is pensive, when it thinks."
> — Roland Barthes, *Camera Lucida*

In December 1962, Agnès Varda visited Cuba at the invitation of the ICAIC.[1] The Belgian-born avant-garde filmmaker intended to make a short film about the changes that had ensued in the Caribbean nation during the three years since the triumph of the revolution. Her vision was set to capture the signs of progress, as well as the symptoms of the unparalleled optimism that had seized the population.

In preparation, she took thousands of photographs: black-and-white reality bites that featured the popular celebrations with impromptu dancing sessions, the beauty of the women, the recurring marching of militias' parades, the sugar-cane harvesters' sweaty devotion and the general intensity of being. Making use of photomontage – a technique much in vogue at the time – *Salut les cubains* was completed in 1964, with an original soundtrack of readings by Varda and actor Michel Piccoli, embellished by the melodies of the great Cuban singer Benny Moré. Varda's accomplishment was to deliver the spirit of that incomparable moment, not as a conventional documentary film, but as a syncopated sequence of still images.

Fuelled by the charisma of its leaders and their innovative rhetoric, the Cuba portrayed by Varda in *Salut les cubains* became one of the trademark images of an era marked by global fascination with Socialism at the peak of the Cold War.

For Cubans – and by extension, for Latin Americans and Africans – Varda's fine-looking film served as a visual reminder of unbound hope and indisputable Utopia.

Nevertheless, Varda's own definition of Cuba as an incomparable marriage of Socialism and *cha-cha-cha* gives account of her exoticising gaze. Made one year after the Cuban regime had repelled the American invasion at the Bay of Pigs and the start of the fifty-six-year embargo that strangled the nation with merciless economic restrictions, such a romantic view remains questionable. Like an implicit reference to the Surrealist motto "Beau comme la rencontre fortuite sur une table de dissection d'une machine à coudre et d'un parapluie"[2], so dear to the French literary tradition, the definition seems to do little more than to reinforce the ready-made propaganda of the Cuban Revolution as a spicy Caribbean version of deadpan Socialism.

"A LUTA CONTINUA"?

On the other side of this story and after decades of political stasis, Cuba is under international scrutiny again. The once-young magnetic leaders that guided the nation to progressive change remain in power after a sustained economic crisis, which led millions to either exile or imprisonment for dissent.

La lucha has become the most common definition of a state of being for Cubans since the times of the economic collapse of the 1990s. An expression coined by people to define their struggle for survival, it was normalised by the crisis and continues to be regularly used today. Echoing such a spirit of struggle, Carl De Keyzer's latest body of work *Cuba, la lucha* is the fruit of his observing the changes affecting the island at this very hour.

Also significant is the relationship of the expression with the anticolonial struggle motto "A luta continua", employed by Mozambican independence hero and first president Samora Machel, which seems to palpitate at the heart of these photographs. Nonetheless, in light of the present shifts towards Capitalism and the opening of Cuba's frontiers, the struggle signifies, not only material improvement, but also a softening of state control. As the latest chapter of Carl De Keyzer's on-going investigation of falling socialist regimes around the world, the series attempts to capture the atmosphere of Cuba's uneasy jump from Marxist-Leninist ideology to capitalist economy.

The photographer's personal investment in the subject is typical of the age he has lived through. He witnessed the end of the USSR, which he recorded, when first visiting in the late 1980s, from the angle of a proto-socialist disappointed with the end of a political Utopia.

His book *Homo Sovieticus* (1988–1989), the second in a series of on-going monographic publications, was launched at the time of the fall of the Berlin Wall. The photographs, while not conceived for exhibition purposes, but for a book format comprising images and his

own texts, granted him entrance to the famous Magnum Photos agency.

Homo Sovieticus was shot in the year before the fall of the infamous incarnation of the Cold War: the Berlin Wall, a high-security borderline standing at the heart of Europe. The book was introduced on the 9th of November 1989, during the opening of the photographer's first solo exhibition in Amsterdam, on the day of the wall's fall. It shows premonitory images announcing the system's collapse before it was officially declared. The photographer records dwindling displays of nationalism, where effigies of Marx, Lenin and Gorbachev are taken down after a parade, as seen on the cover of the book, appearing as prophetic metaphors of an ideology's demise.

PHOTO BOOK PROJECTS

Carl De Keyzer's photography books encompass subjects ranging from religion (*God Inc.*, 1992) and colonisation (*Congo (Belge)* and *Congo Belge en images*, 2009), as well as the environment (*Moments Before the Flood*, 2012), the prison system (*Zona*, 2003), to political change (*Homo Sovieticus*, 1989, and *East of Eden*, 1996).

Most significantly, Carl De Keyzer's thematic bodies of work grow persistently around a central concern: the observation of human-invented systems. Fascinated by the inner mechanisms of control and their effect on society, he eschews the obvious critique by focusing instead on the nuances of humour, wonder and vulnerability contained in everyday situations. He succeeds in presenting the effects of change by decoding its impact through a myriad of poetic and intimate moments of suspended disbelief. Unlike many photographers emerging from the discipline of photojournalism, his photographs are not documents at face value, as his is not a realist approach.

Shot entirely in black and white, views of street scenes in *Homo Sovieticus* show the muted uniformity of revolution-day parades and other nationalistic celebrations enacted with disenchantment, revealing the lack of lustre of a broken dream. In close juxtaposition to this, there is always a hint of the unusual taking place: swimming ladies seem to revel in a frozen sea, a wedding day, beach scenes or family parties are all shot from unexpected angles, radiating the extraordinary.

At the inception of his incessant exploration of an ideology's collapse, the photographer chose as his subjects Armenia, Uzbekistan, Russia and Lithuania, to finally cover the fifteen Soviet Republics, carefully planning the conceptual framework, given that the opportunity to capture an instant is always brief. The use of flash and a slow shutter speed to heighten contrast produces an aesthetic signature, illuminating crucial elements of the image. As in Italian neorealist films, reality is presented simultaneously raw and poetic. He employs diversionary techniques based on the proposition of multidimensional readings that invite us to choose what to see in a single image. A number of aesthetic conventions proper to art photography help him to unravel big themes departing from the minuscule, from gestures and small details, to unpick the humanity of the subjects as if in a whisper, for his is not the endeavour of an objective photojournalist.

In conceptual terms, Carl De Keyzer claims not to be interested in proposing changes, but in merely recording the transition of significant historical moments, making it visible by enhancing the splendour and uncertainty of fleeting moments. Examples of how he emotionally deconstructs major historical events can be found in the pictures taken in two crucial sites of resistance at the end of the USSR: in Vilnius, capital of Lithuania, and in Yerevan, capital of Armenia.

One could say that this photographer's strength is his sense of timing, fundamental to seizing the opportunity offered by the moment of action, a skill he learned as an agency photographer. He knows that images have a greater impact when they emerge from the 'zeitgeist'. Although he recalls feeling constrained while working in the USSR, he seized the opportunity given by the easing of restrictions under the policies of Perestroika and Glasnost, using these to his advantage.

CUBA, LA LUCHA

Twenty-six years later, Carl De Keyzer embarks again on another photographic voyage to engage in what appears to be the end of Socialism. He arrived in Cuba in January 2015, after President Obama's highly mediatised announcement of the re-establishment of Cuban-American relations, dramatically severed since January 1961. In his historic speech, Obama proposed to relieve the burden of Cubans with the end of sanctions, publicly recognising, in a gigantic and memorable political gesture, how the embargo had not served the interests of both countries. Obama's condition: "We are calling on Cuba to unleash the potential of eleven million Cubans by ending unnecessary restrictions on their political, social, and economic activities."[3] The game became clear: both sides in the fifty-six-year-old conflict needed to actively work on their rapprochement, supposedly on condition of putting an end to socialist rule on the island.

One of the series' first photographs, taken from the derelict interior of an apartment building on Obispo Street in the heart of Old Havana, shows the Capitolio, standing memory of the old city's splendour, seen through the apartment's window. The majestic dome appears covered in scaffolding, due to its undergoing restoration, and thus becomes a telling visual reminder of a nation ready to inaugurate another chapter in its history. Completed in 1929 by Cuban architects

heavily influenced by the designs of the Capitol in Washington, DC and of the Panthéon militaire des Invalides in Paris, decorated by Tiffany & Co. of New York, the Capitolio ceased to fulfil its official purpose in the aftermath of the Cuban revolution.

The placing of this particular image at the start of the series is highly symbolic: marking the close of an era known as a landmark of twentieth-century history, the building's restoration is led by Eusebio Leal Spengler, Havana City Historian, Director of the restoration programme of Old Havana and its historical centre. Once revamped to a new life, it will see its former function reinstated as the future stage of political action.

Between the covers of this book lies the intensity of a moment that has been equally feared and desired on both sides of the Straits of Florida for over five decades. But the task at hand is highly complex, given the intricacy of the changes taking place in Cuba. A transitional phase for political leadership and the reduction of the public sector go hand in hand with the rapid rise of a market economy, including the spread of private enterprise and the establishment of a real-estate market.

Perhaps because of the shock produced by such an enormous shift, condensed into a relatively short period of time, the photographs exude a sense of unease, or as sociologist Zygmunt Bauman would put it, a sense of being in "a period of interregnum, between a time when we had certainties and another when the old ways of doing things no longer work."[4]

In *Cuba, la lucha*, scenes of crumbling interiors framing the lives of people affected by scarcity appear unavoidable. One is accustomed to the usual Cuban visual repertoire, featuring the decay of the city and the nostalgia-fuelled images of vintage American cars driven along the broad seaside esplanade of the Malecón. Even when the photographer consciously avoids clichés, these are inevitable in a nation that, simultaneously, tries to shake off its traditional stereotypes and is ready to exploit them as one of the tourist industry's highlights.

In contrast, some of Carl De Keyzer's shots become ambiguous tokens of fake joy and melancholy. Such is the case in a photograph recording a kitsch and disgruntled wedding scene. Less saturated and eternally familiar, Che Guevara's portrait hanging over an old-fashioned looking bank agency, or spread over the pages of a Cuban atlas, speaks of sarcasm in the face of indoctrination.

The question that seems to simmer at the root of the images is: how can the past and the future converge in Cuba? Conceivably, the various visual ironies captured in this book will serve to take the pulse of the present and imagine what is yet to come.

In light of these questions, it is crucial to understand that new generations, and their aspiration to access the delights of global culture through unrestricted information, spearhead Cuba's changes. One notes that, with few exceptions, this doesn't seem to be central to the pictures: the intimacy revealed by the portraits is infused with a bittersweet nostalgia, where hope seems to inhabit a distant dream.

Young Cubans are empowered by a new, avid connection with the world, and the technological revolution that has slowly penetrated the island is rapidly displacing the single-mindedness of the socialist one, however problematic that may be.

Carl De Keyzer knows that the new struggle is about what is coming up and that a fundamental part of the change implies growing access to technology. Government-funded Wi-Fi antennae facilitate communications with family and friends abroad, as well as access to global information networks.

As in other terrains, political changes have historically occurred as a response to reality and not to policy engineering. Since 2008, when new legislation was passed, it is estimated that fifteen per cent of Cubans have active mobile lines, which, coupled with increasing access to the Internet, has helped them to circumnavigate state control over information, thus defying the Party's hard line on freedom of expression. Considering this, censorship is increasingly incapable of controlling what is said or thought for the first time in decades.

THE QUESTION OF TIME

The split between the old system and the new reality is intensifying as Cuba begins to change, and since photography's relationship with time is intrinsically ambivalent, the contrast of feeling contained in Varda's and in Carl De Keyzer's images embodies that tension. In this regard, no one has made the complex nature of photography's temporality more explicit than Roland Barthes:

> "The type of consciousness the photograph involves is indeed truly unprecedented, since it establishes not a consciousness of there of the thing (which any copy could provoke) but an awareness of its having-been-there. What we have is a new space-time category: spatial immediacy and temporal anteriority, the photograph being an illogical conjunction between the here-now and the there-then."[5]

In Carl De Keyzer's photographs another element adds to this complexity: the choice of characters whose existence seems immersed in the awkwardness of time travel. Such is the case with the elderly ballet dancer posing in her modest basement room, displaying a decadent neoclassical bed frame under the unbearable weight of a concrete staircase. Such domestic settings carry a prickly feeling of voyeurism that makes us wonder if we shall be allowed into these private spaces, where shame and the good nature of the hosts are two

sides of the same coin. Does this sense of discomfort allow the recognition of how people imagine their own world and hence construct their image; or conversely, are we mere dispassionate witnesses of the hardship of those subjected to a broken promise?

Images of poverty and struggle constitute a distinctive focus of the photojournalist genre. Some artists and photographers, whose take on the exploitation of human tragedy gave rise to poetic conceptual approaches, have sharply challenged this tendency. Such is the case in Alfredo Jaar's body of work about Rwanda, where the traces of the genocide are totally obliterated, giving way instead to an installation made of slides showing a single image: a close-up of the eyes of a boy who witnessed the horror of the massacres.[6]

Moreover, throughout the history of art this topic of representation is far from being exhausted. Such a perennial question is concerned with the psychological engagement of the sitter, namely whether the photograph is taken in such a way as to allow our gaze to be reciprocated; and if so, how much in control is the subject of the image's ultimate meaning? Additional to the question of the gaze, our role as spectators carries the shadow of guilt, as we may feel accomplices in our passivity when facing the situation denounced by the image. This question was dealt with by Roland Barthes in his essay *Shock Photos* in which he advances that "a photograph is not terrible in itself… the horror comes from the fact that we are looking at it from inside our freedom."[7]

An image of a poor elderly woman in the hall of a stunningly stylish Art Deco building in Havana places the viewer in an ambivalent position. Exposed with her ragged dress and seemingly lost or confused, the woman stands as a metaphor voided of subjectivity. Carl De Keyzer reminds us that "there is a border, a line that you don't cross: you don't go backstage in the theatre."[8] The domestic setting of the private boxing club, where impromptu fencing exercises take place under the gaze of revolutionary icons, is a reminder of a long-standing struggle.

There is an imprint of the photographer's mind in these images, as innocence is not possible even if photography works to naturalise a view of the world that is, in fact, always political and interested. Consequently, it does not seem feasible to append authorship.

A VERY SPECIAL PERIOD

It is widely known that to fully grasp the present it is paramount to examine the past. A crucial moment of Cuba's recent history, the euphemistically called 'período especial' can be considered as the beginning of the revolution's end.

When the Berlin Wall fell in 1989, Cuba suffered the impact of significant collateral damage. The immediate consequence was the declaration of an economic state of emergency – the so-called 'Special Period in Peacetime', fruit of the collapse of trade agreements with the Soviet Union, which at the time amounted to an annual subsidy of six billion dollars. By 1993, the economy had dropped by thirty-five per cent, leaving people unprotected; so most Cubans' daily preoccupation was to secure a minimum level of subsistence for themselves and their families, by any means. This is when the struggle – *la lucha* – begins, a state of mind carried into the present behaviour of the population.

In political terms, the opening of the Soviet Union to a dialogue with the world planted a seed of hope for Cubans, especially in artistic and intellectual circles. But the seed was soon to perish before germinating, as government control and restrictions on freedom of expression augmented and punishment of dissent grew harder, causing thousands of citizens to emigrate.

Fast-forwarding to Carl De Keyzer's depictions of Cuba today, his aforementioned skill to seize opportunities appears clearly in the photograph depicting a blind man walking over a floor drawing of the Cuban and American flags with the legend: *Welcome – Por la unidad de los pueblos* (For the union of the people). The man's step on the graffiti and its photographic memento operate in two simultaneous realms: those of premonition and paradox, as who is welcome, and under what terms, is not clear.

Similarly, irony emerges in the surreal image of the natural history museum of the colonial city of Trinidad. A stuffed crocodile opens its menacing jaws, somehow pointing at the admissions lady on the other corner, whose equally frightening look seems in turn directed at the photographer.

Like her, some of the subjects in the series glance obliquely or in defiance, as if intending to take back some of their power. They rarely smile or assume agency when their world is penetrated by the camera, except for the man who joyously shares his domino moment with us, waving his inviting hands in the sweet afternoon air.

In general terms, one senses the unease of Carl De Keyzer's intrusion into the private and social spaces that Cubans are so open to sharing with curious foreign visitors. This feeling is possibly born out of the ambivalence of the present time and the enormous curiosity shown by the world.

Cockfight scenes in remote rural areas where men place their bets in Cuban convertible currency (CUC) address parallel economies, but the pervasive hustling of tourists by young men and women in nightclubs, and out in the streets, is not to be found in these photographs. Such amply visible activity – also euphemistically named *la lucha* by those who practise it – speaks of the

paradox of the struggle for survival in a country where education was not only paramount, but also deemed to eliminate prostitution. According to social anthropologists who have studied this subject, also widely covered by artists and photographers, the historical stigmatisation of prostitution, linked to the vices of imperialism, and therefore, displaced by the construction of the New Man, could not prevent the spreading of sex for money exchange with foreigners.[9]

As in real life, the photographs convey the decay of the socialist project in ways that are most visible when reading between the lines. Often small gestures define a place better than grand narratives. Ironic and poetic, a view of the Parque de los dinosaurios near Santiago de Cuba is an invitation to time-travel to a remote past lying beyond revolutions and their aftermath. In another image, a symbol appears disturbingly out of place in a street scene of Baracoa, the town built on the site where Christopher Columbus set foot on the island: among a youth group, the head of a man shows a shaved swastika design as part of his hairstyle.

Interestingly enough, the flying saucer-shaped architecture of the landmark ice-cream parlour Copelia does not feature in Carl De Keyzer's choice of images for this book. The famous modernist ice-cream parlour opened in 1966, borrowing its name from the celebrated *ballet comique* with music scored by Léo Delibes and based on E.T.A. Hoffmann's story *The Doll*. Naming a shop after literary and classical ballet references speaks of a cultural atmosphere that for decades made Cuba stand among the most progressive nations in the world. This, alongside the 1961 literacy campaign and the provision of housing for the entire population, remain remarkable victories in the context of the Caribbean, a region historically marred by inequality and lack of education.

Although it could be argued that precariousness contributed largely to the Cuban regime's decline, it is in the persistent panoptical monitoring of the population's revolutionary conduct, that the political project lost its credibility, seeding discontent. The internalisation of fears that prevented certain thoughts and actions from being expressed had a disabling effect: Cubans are naturally open, generous and certainly resilient, but the policing of behaviour induced a bitter taste of disenchantment. The widening gap between party rhetoric and its authoritarian modus operandi, including the detention of artists and intellectuals, as well as general ideological oppression, became a self-destructive force against which wide sectors of the population rebelled in a variety of ways.

THE STRUGGLE CONTINUES

Following in the footsteps of his previous bodies of work, in *Cuba, la lucha*, Carl De Keyzer places the emphasis on a non-literal visual analysis of man-made schemes and their effect on humans. Notably so, in his highly acclaimed series *God Inc.*, by forcing himself into religious communities under the pretence of seeking salvation, he demonstrated his capacity to role-play. In his project about Congo, the photographer portrayed the living symptoms of post-colonialism as seen from the old colonial power's perspective.

In *Cuba, la lucha*, his questions are open as wounds or fresh flowers, given that the subject of the series is indeed change and, therefore, both sore and unfathomable. Such ambiguity manifests itself in oblique portraits of people, with their bodies in deep connection with buildings, immersed in striking fields of primary colour or engaged in outdoor routines. Private and social histories are told though the inclusion of a minimal selection of elements, among which architecture features repeatedly. The image of a young man playing the piano in a room inside a cultural centre is made all the more seductive by the orchestration of signs of decay: a broken window shutter and disintegrating chairs become signs of his struggle. Illusions are created in seconds and killed through years of continuous deterioration. References can be comical or unexpectedly surreal, and might be traced back to the likes of Monty Python or Buñuel, conceivably lodged at the back of the photographer's mind. The expressiveness of man-made constructions, such as the interiors of dilapidated buildings, is a key narrative and conceptual element in these photographs of a country being deconstructed by the camera as it rebuilds itself.

Unexpectedly, the book's last image tells us a very different story. Showing the visual symmetry of coloured wooden cabins in a resort, associations with wealth and leisure present a seamless and familiar global fantasy.

Miami? I am afraid not: it is Varadero.

Texto en español al final

1. Instituto Cubano del Arte e Industria Cinematográficos.
2. Comte de Lautréamont, *Les Chants de Maldoror*, in *Œuvres complètes*, ed. Guy Lévis Mano, 1938, chant VI, 1, P. 256.
3. https://www.whitehouse.gov/the-press-office/2014/12/17/statement-president-cuba-policy-changes
4. http://elpais.com/elpais/2016/01/19/inenglish/1453208692_424660.html
5. Roland Barthes, *Rhetoric of the Image, Elements of Seminology*, 1964.
6. Alfredo Jaar, *The Rwanda Project*, 1994–2000.
7. Roland Barthes, *Shock Photos*, in *The Eiffel Tower and Other Mythologies*, 1979.
8. Carl De Keyzer in conversation with the author, Brussels, November 2015.
9. Abel Sierra Madero, *Bodies for Sale: Pinguerismo and Negotiated Masculinity in Contemporary Cuba*, Journal of the Association of Social Anthropologists, 2015.

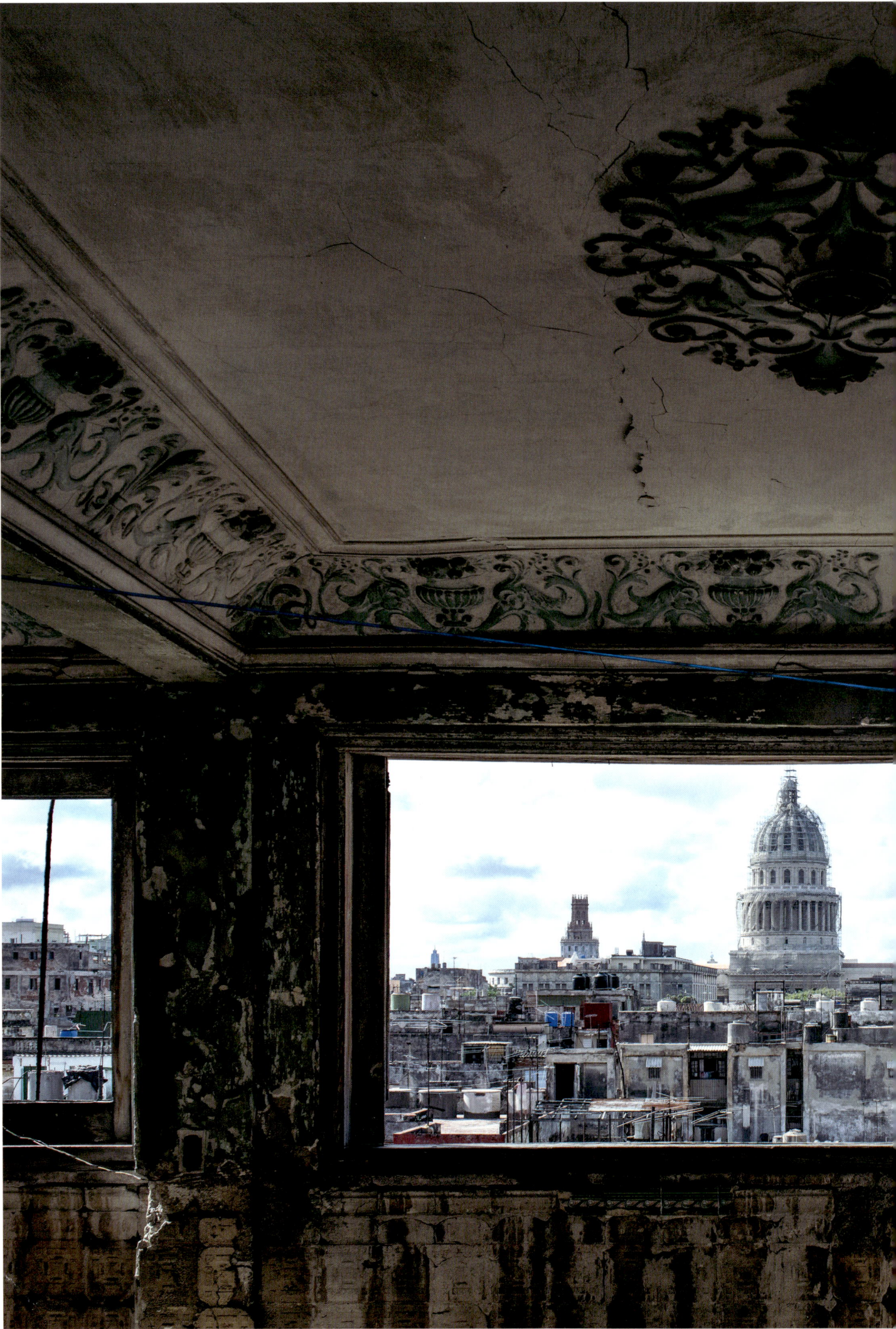

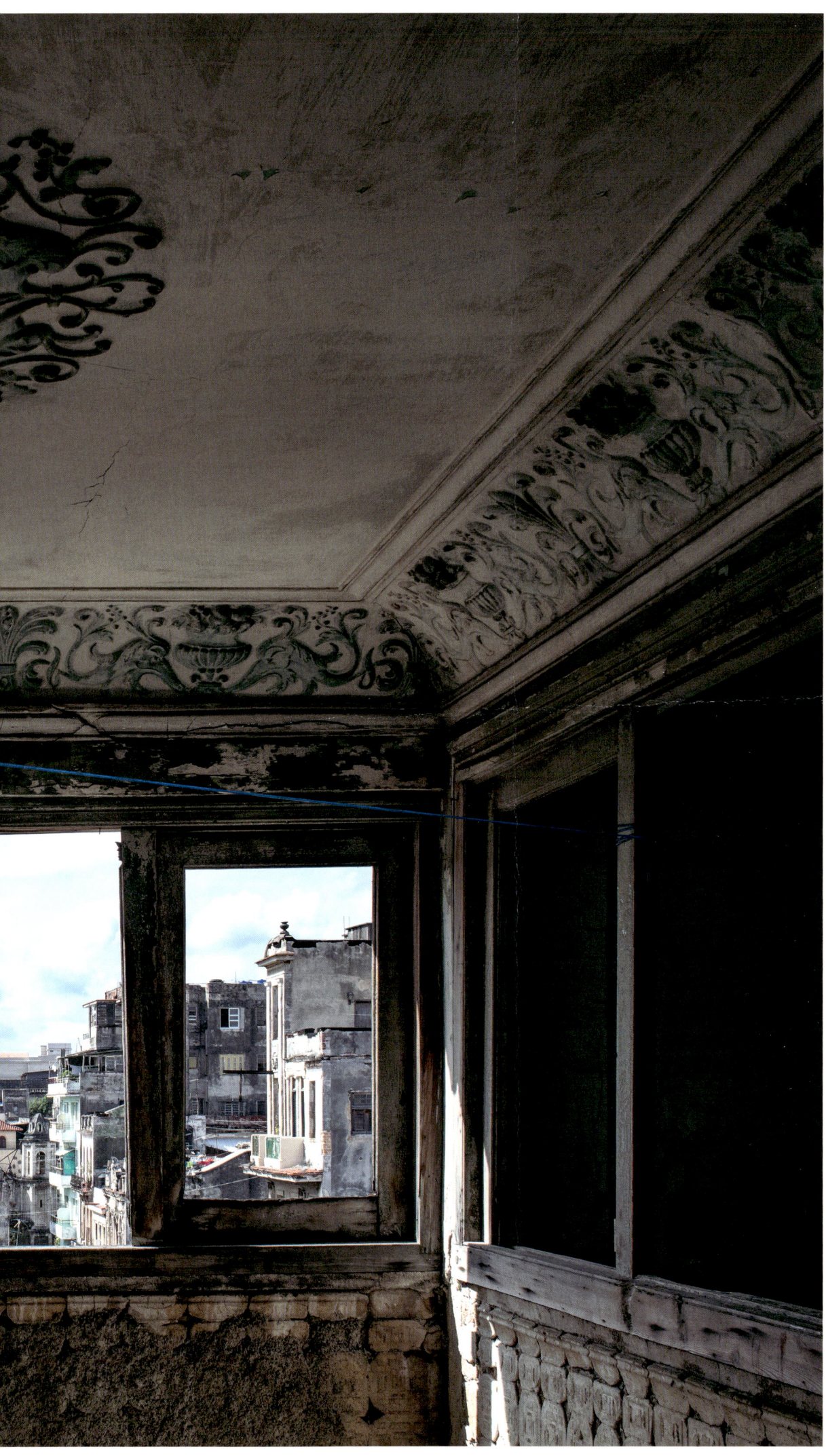

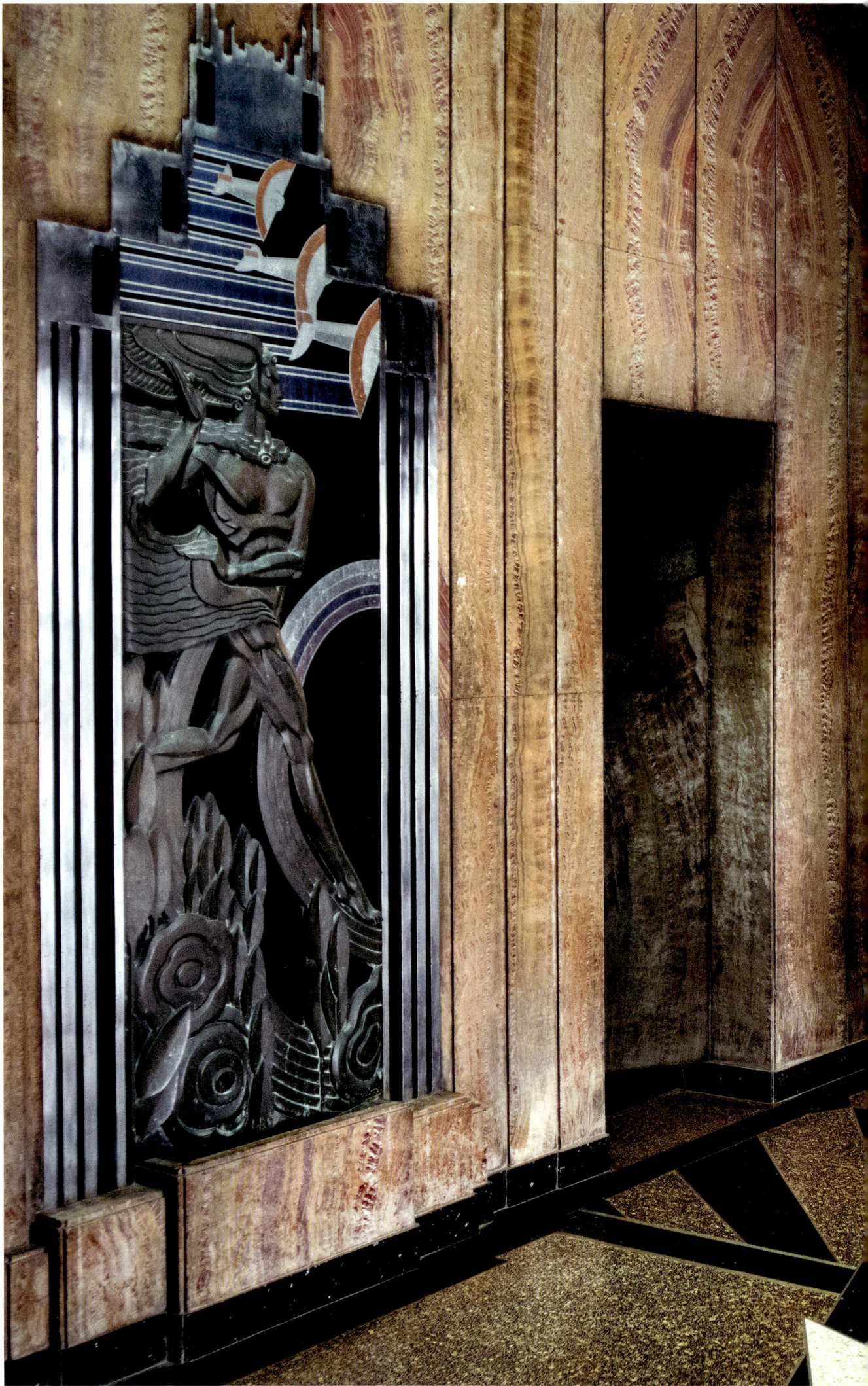

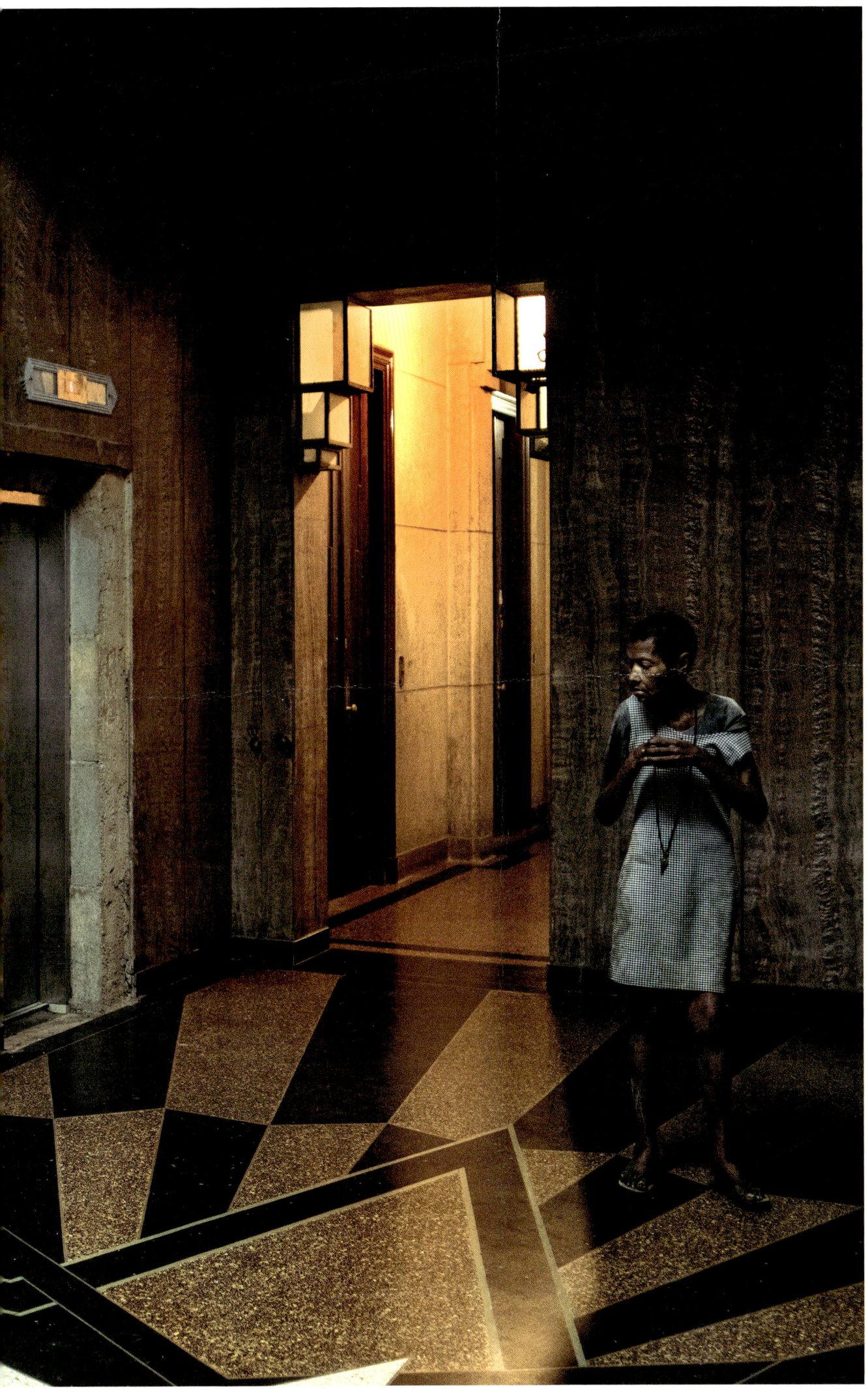

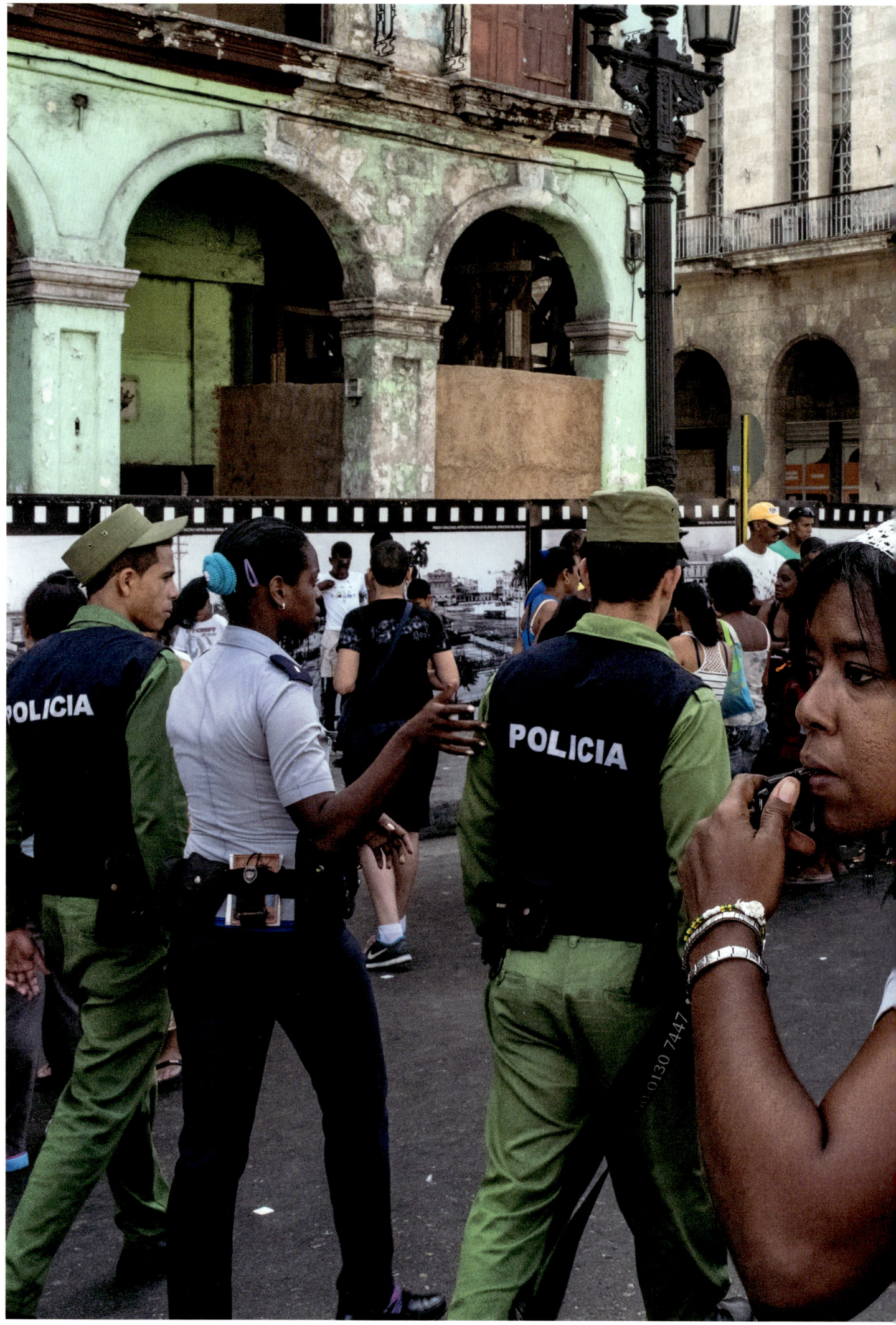

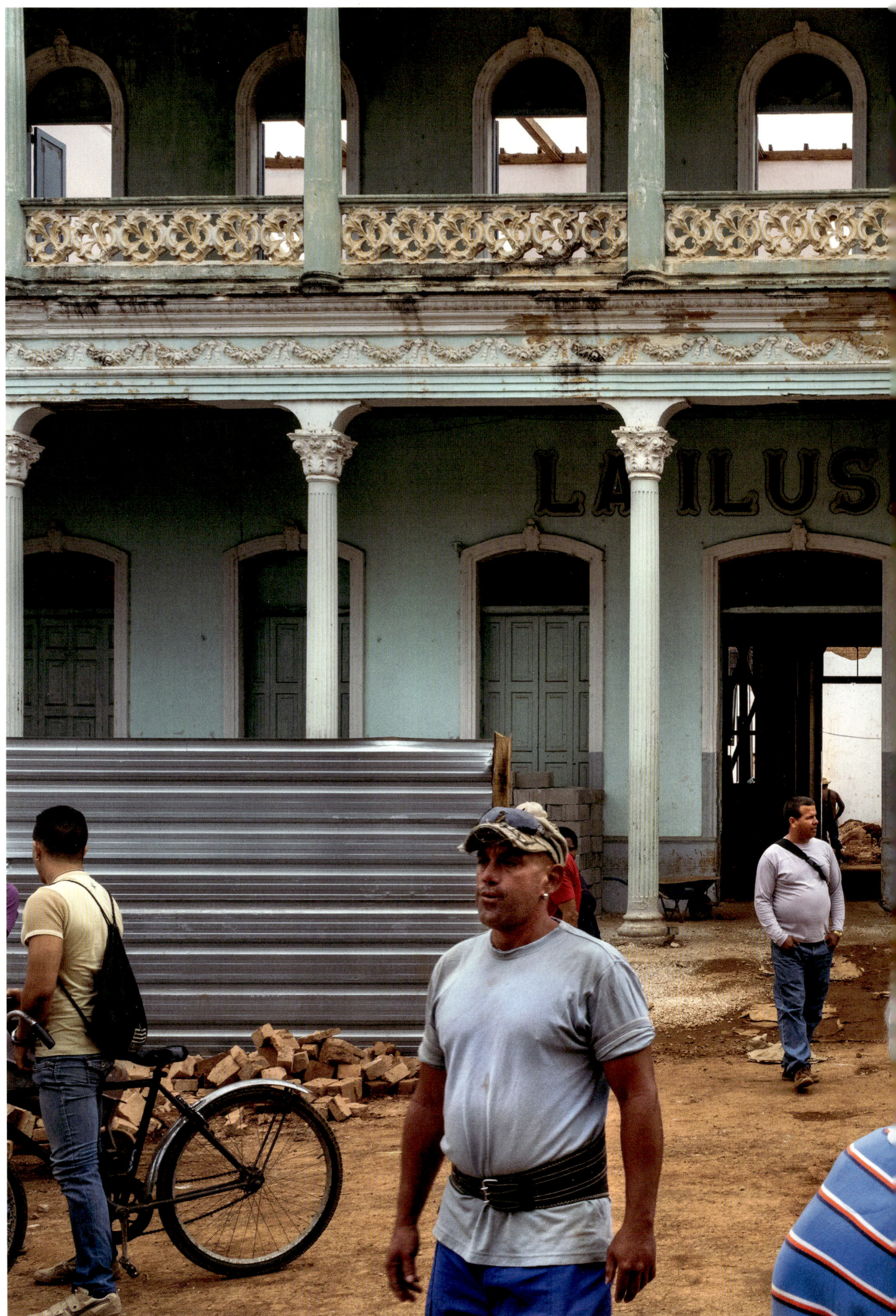

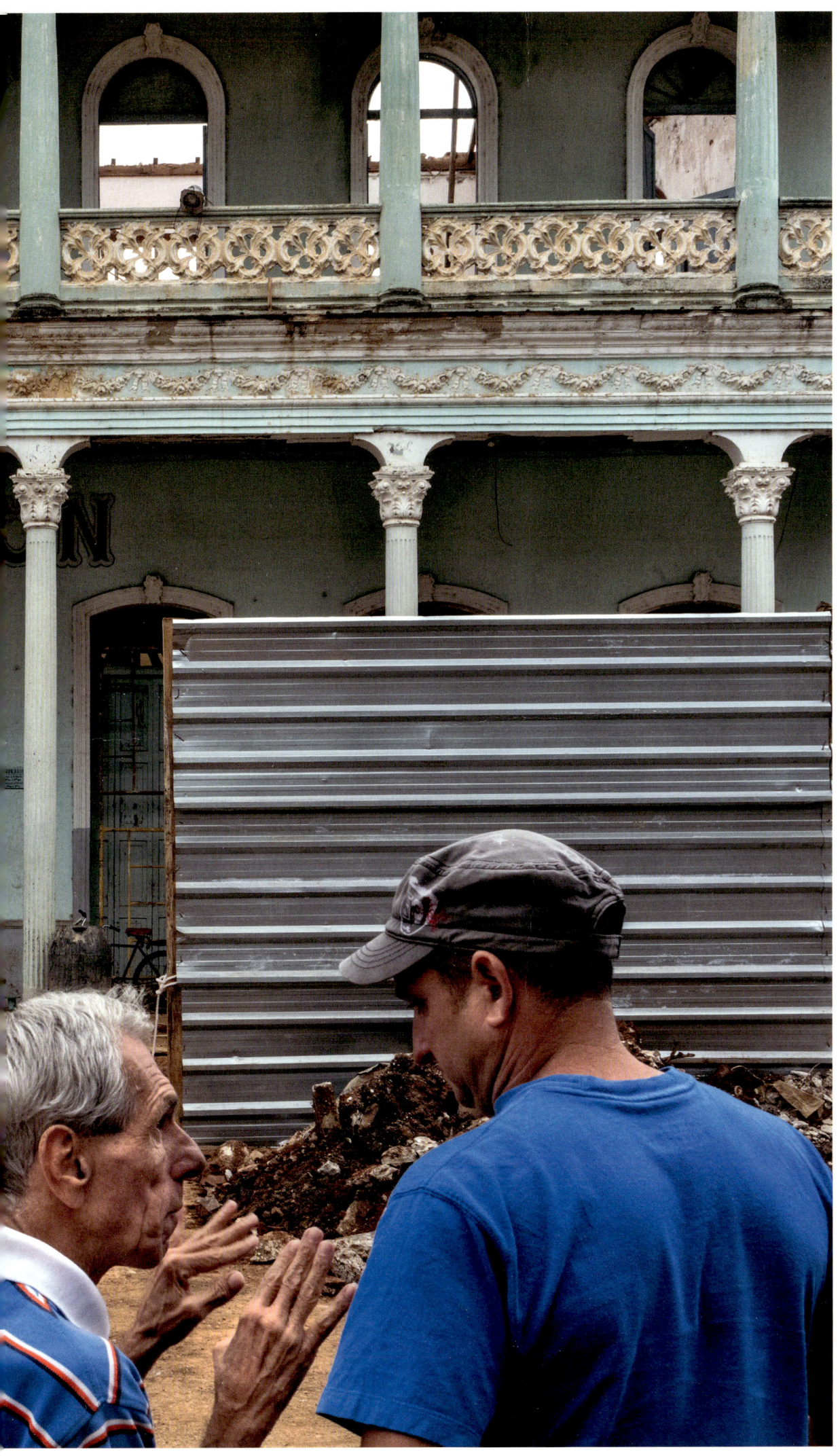

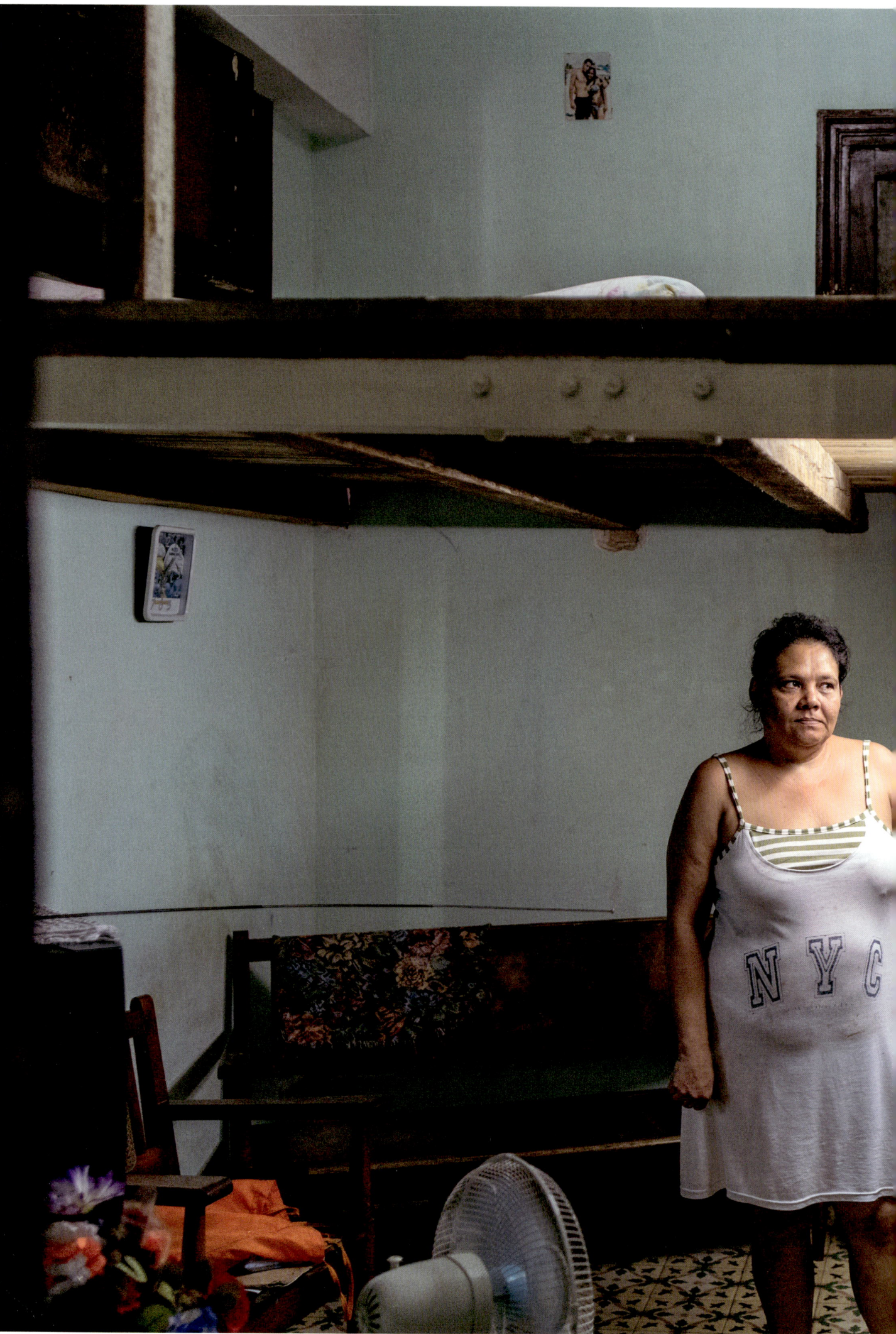

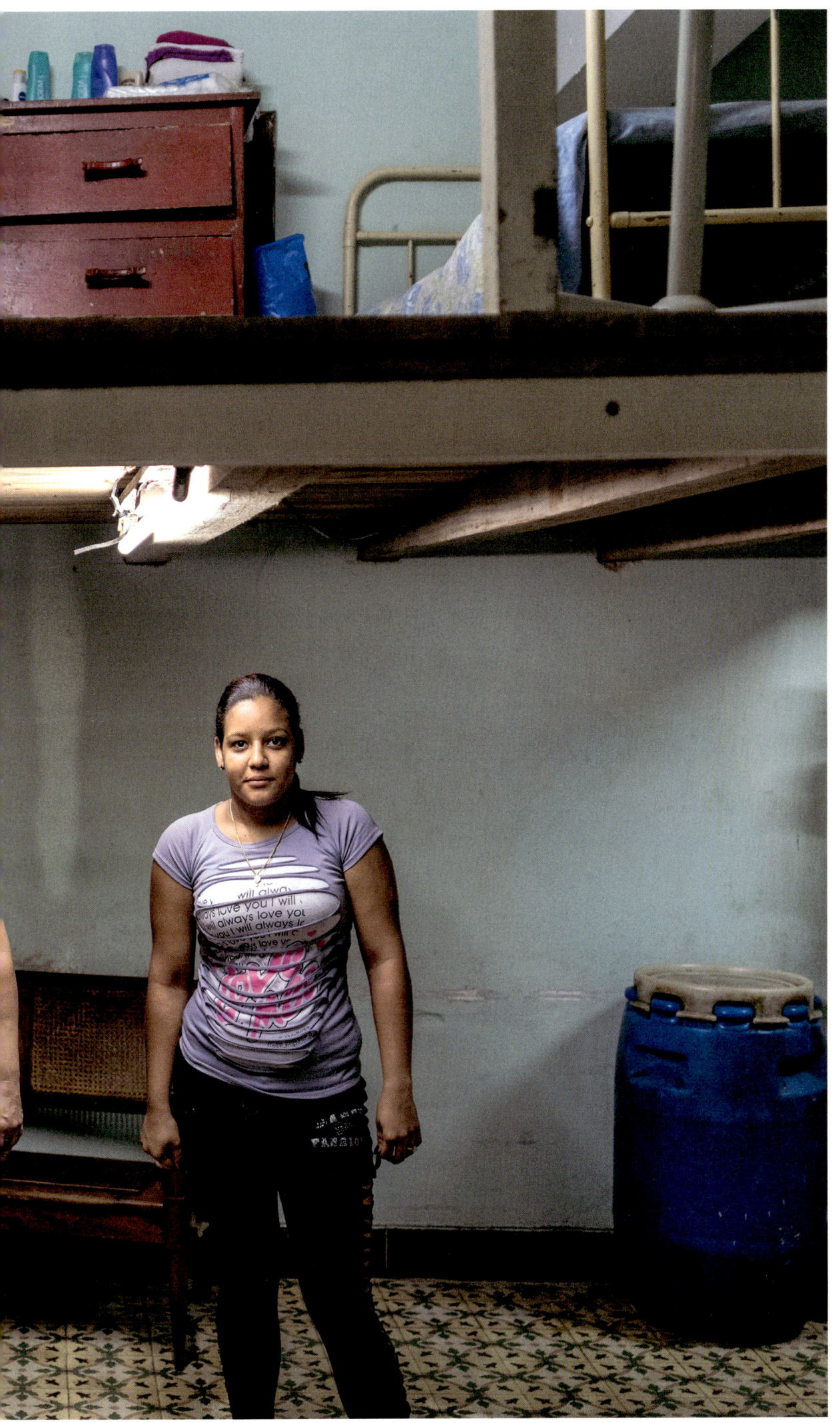

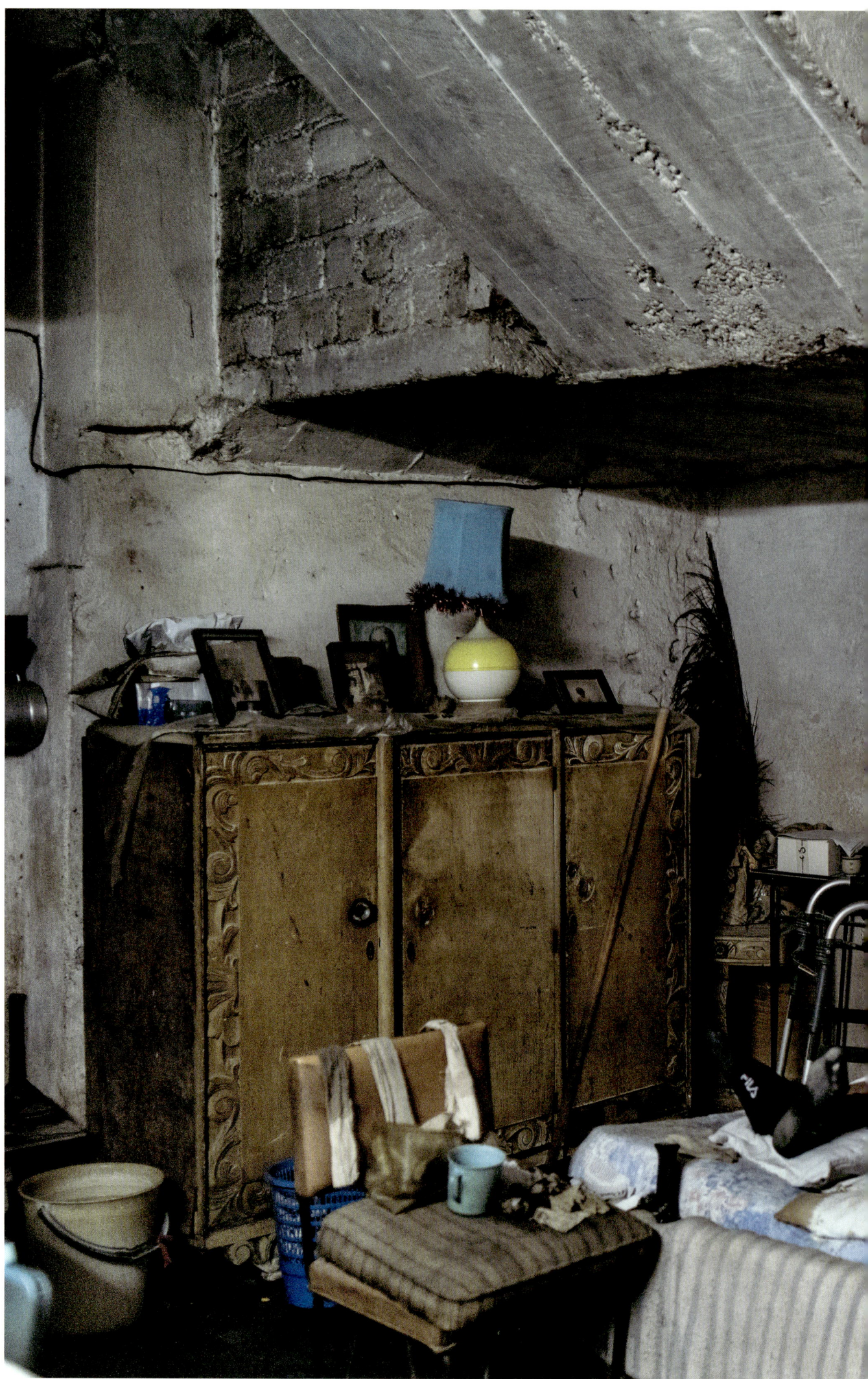

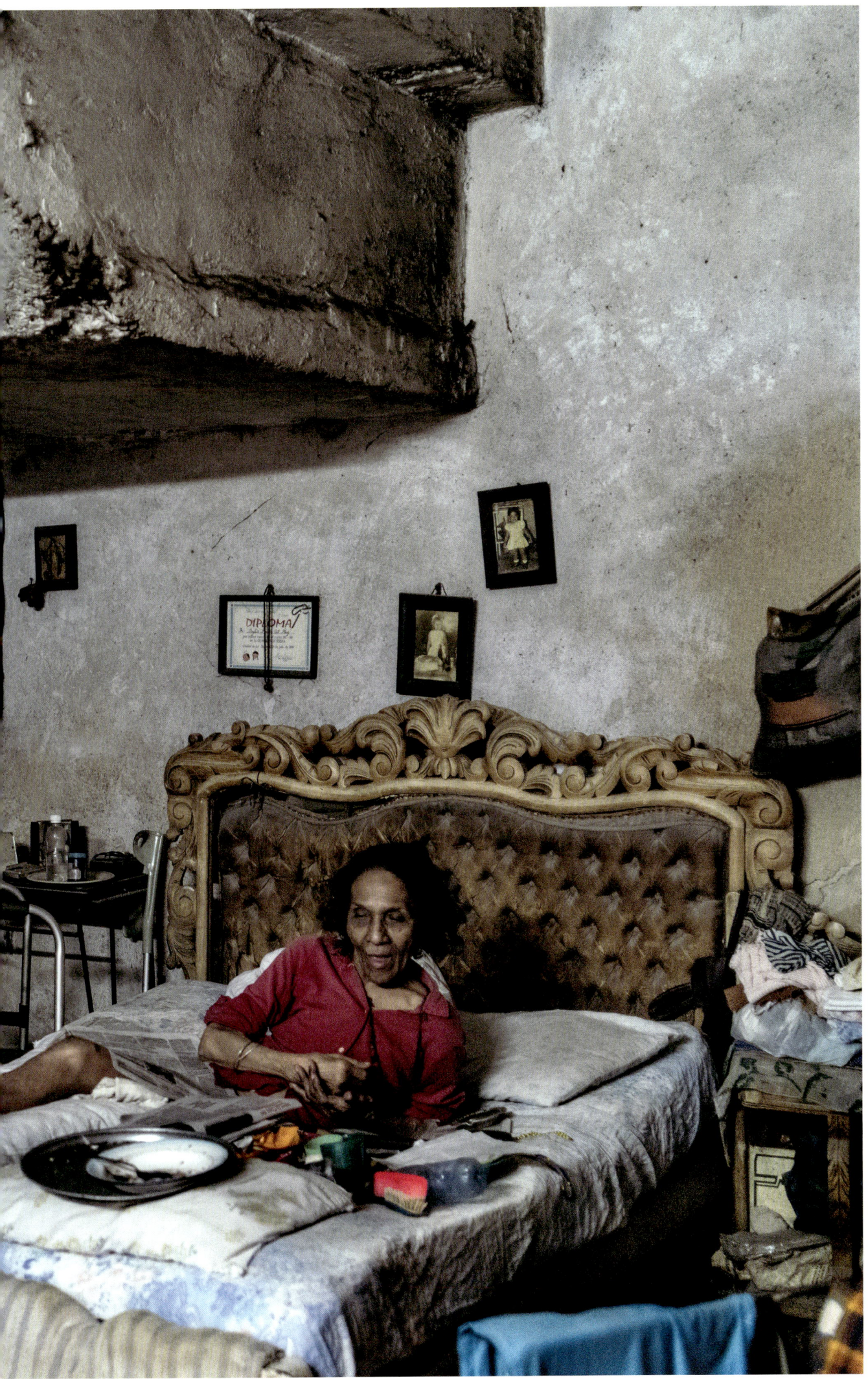

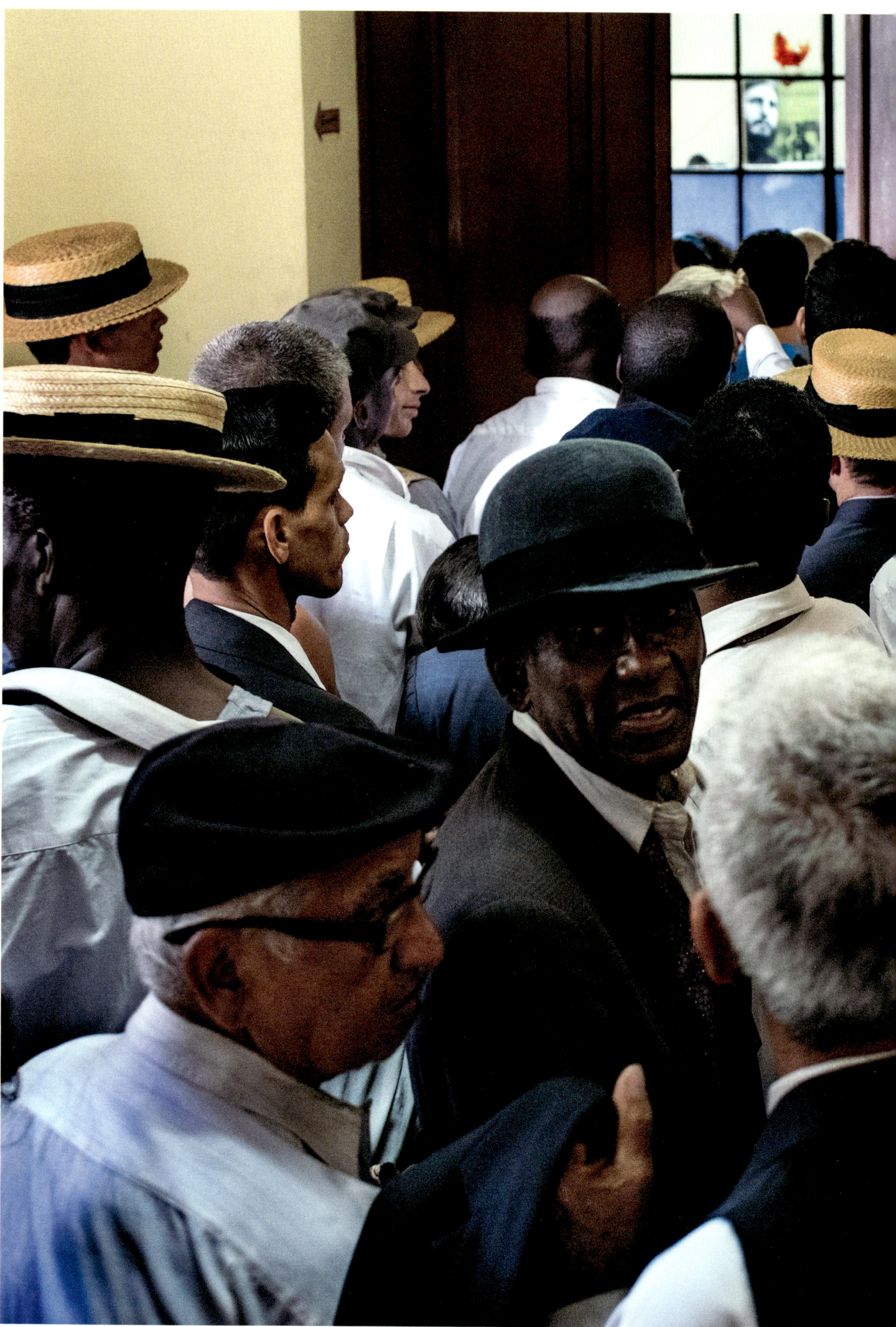

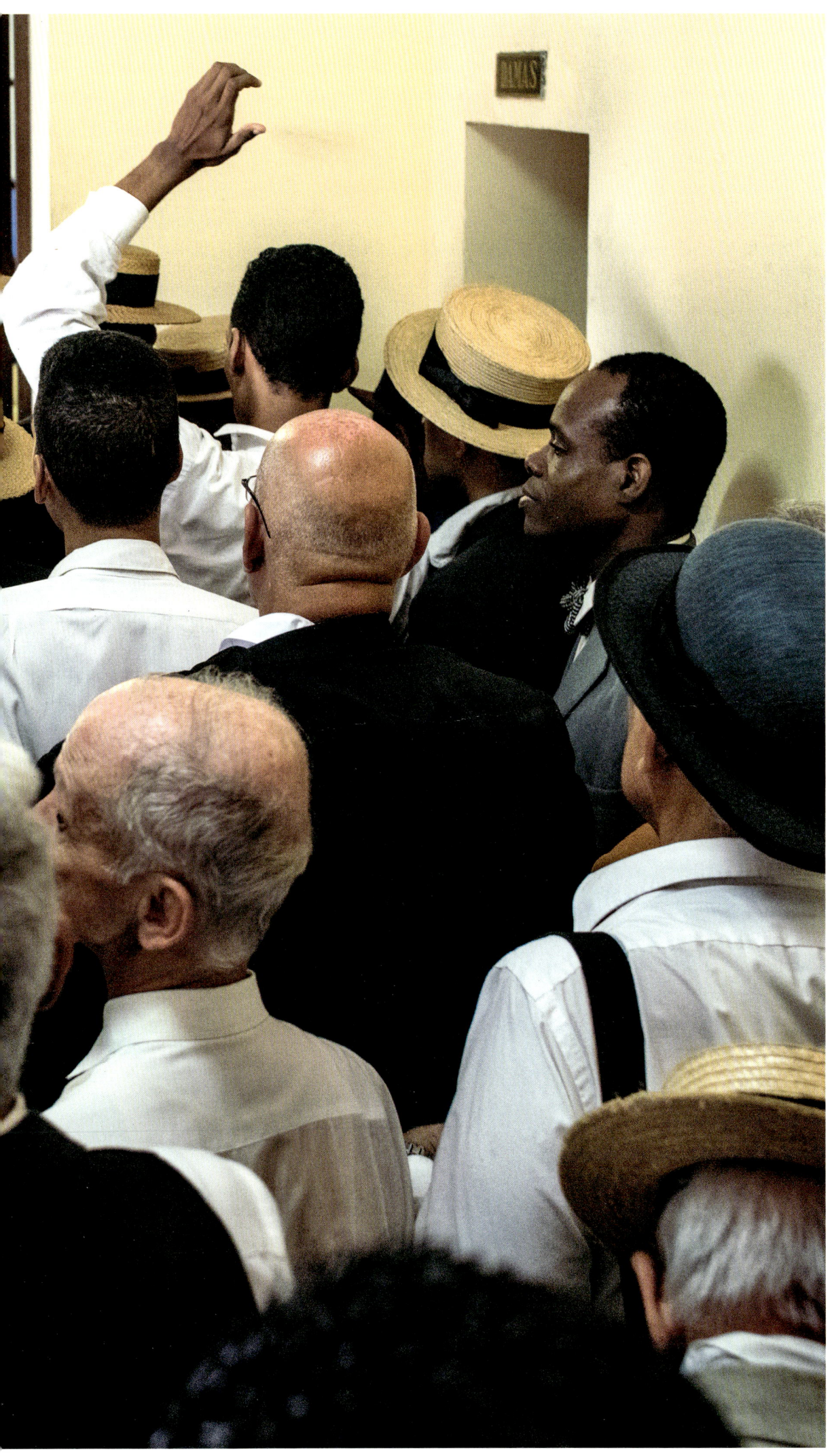

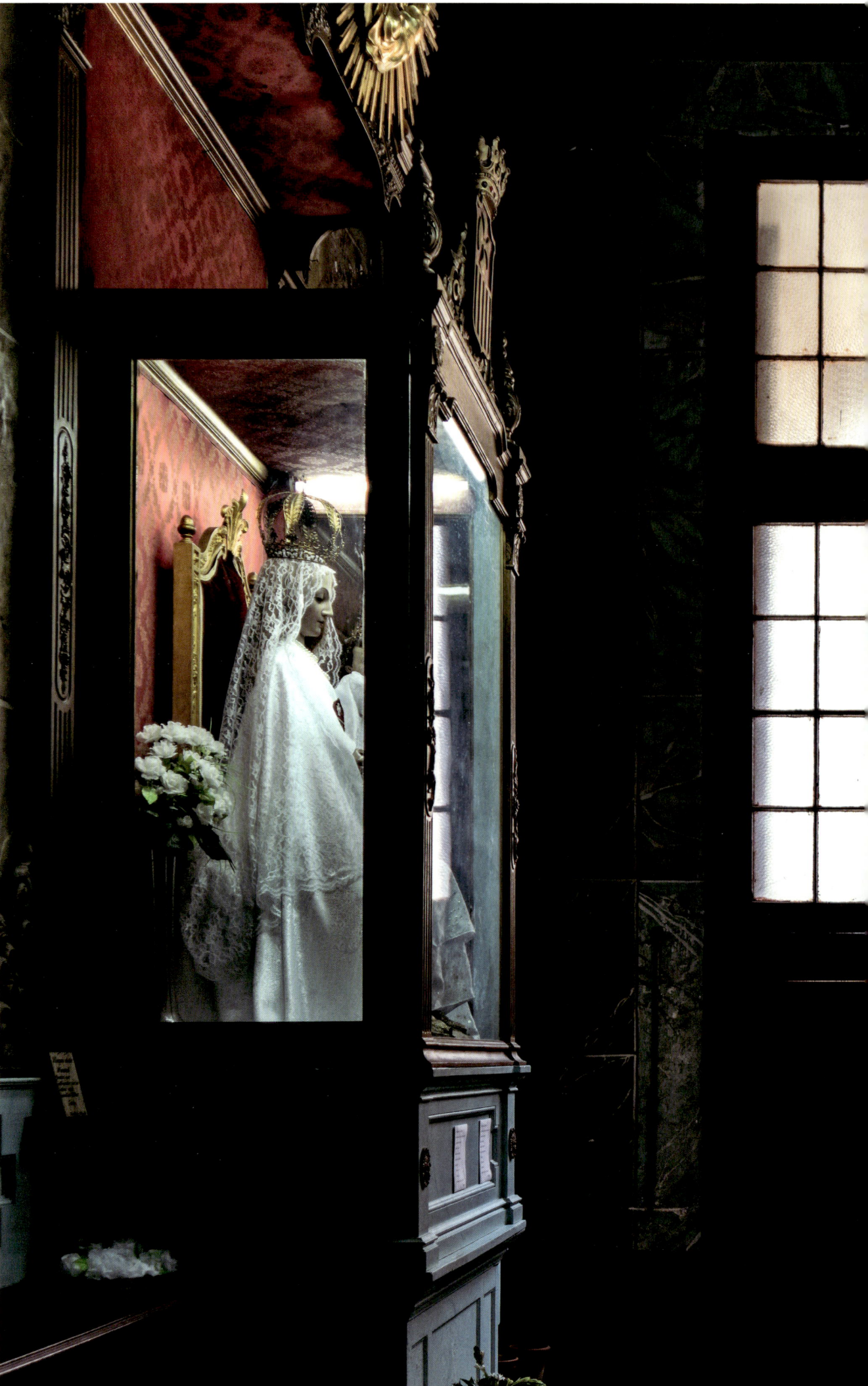

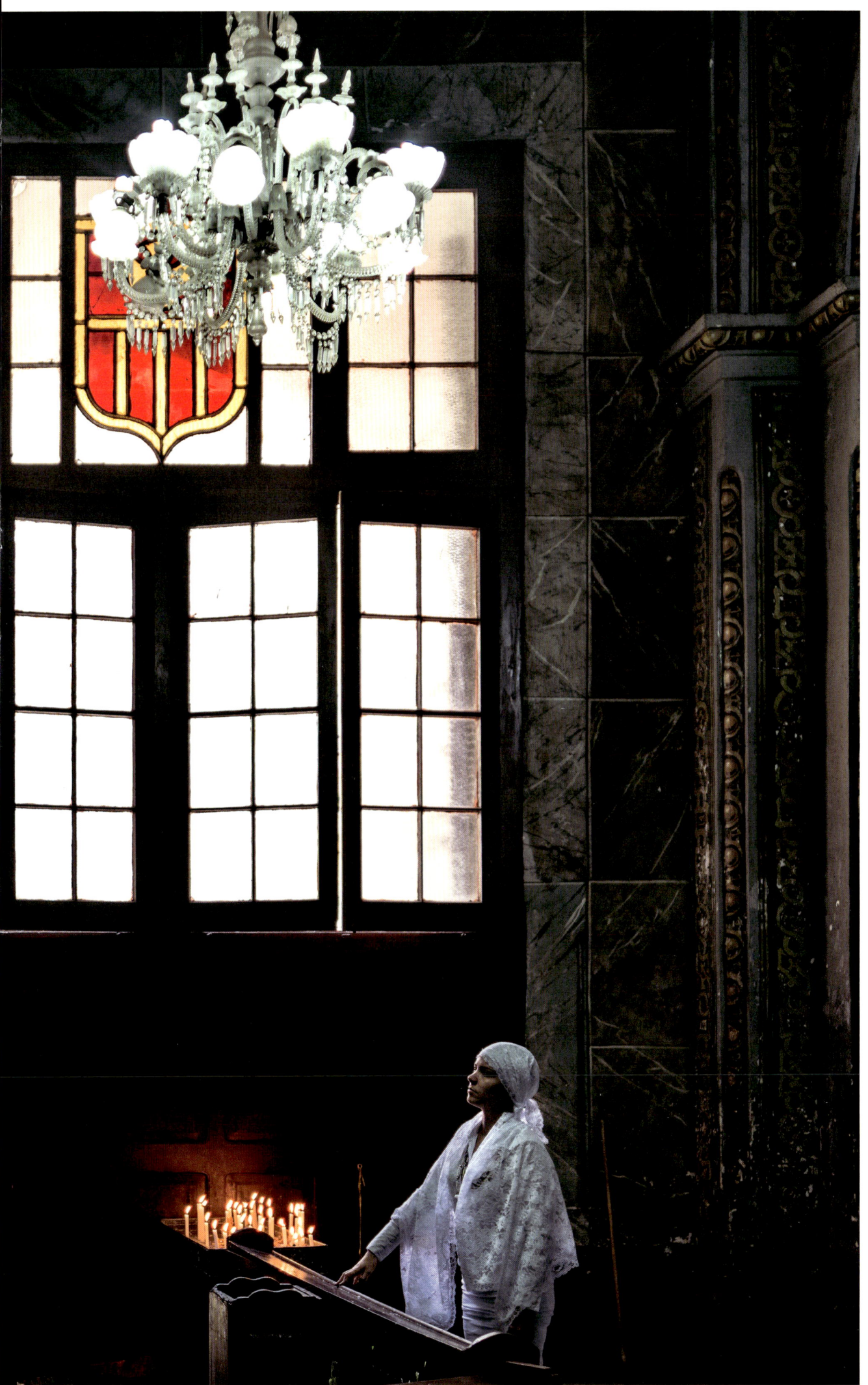

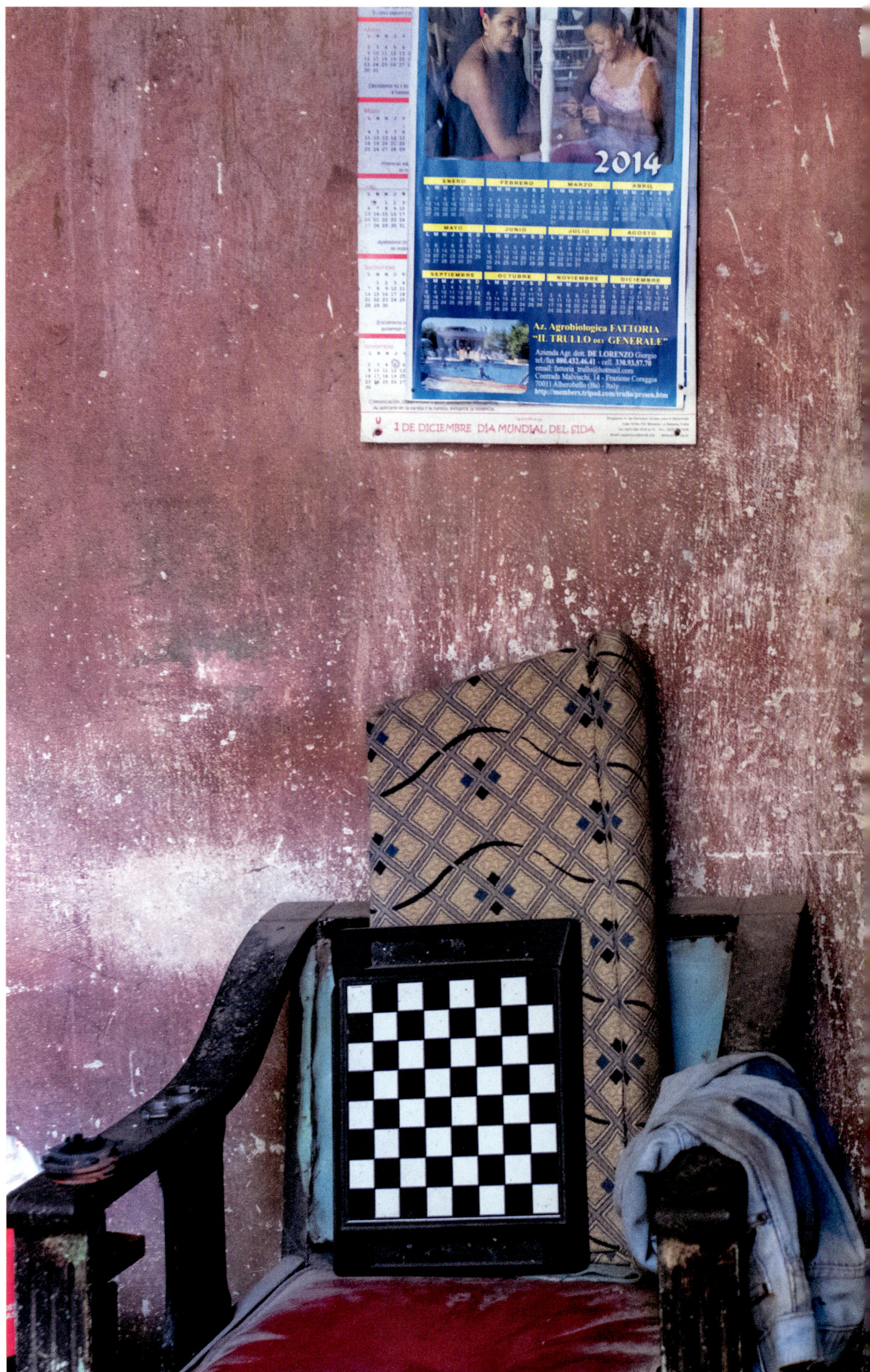

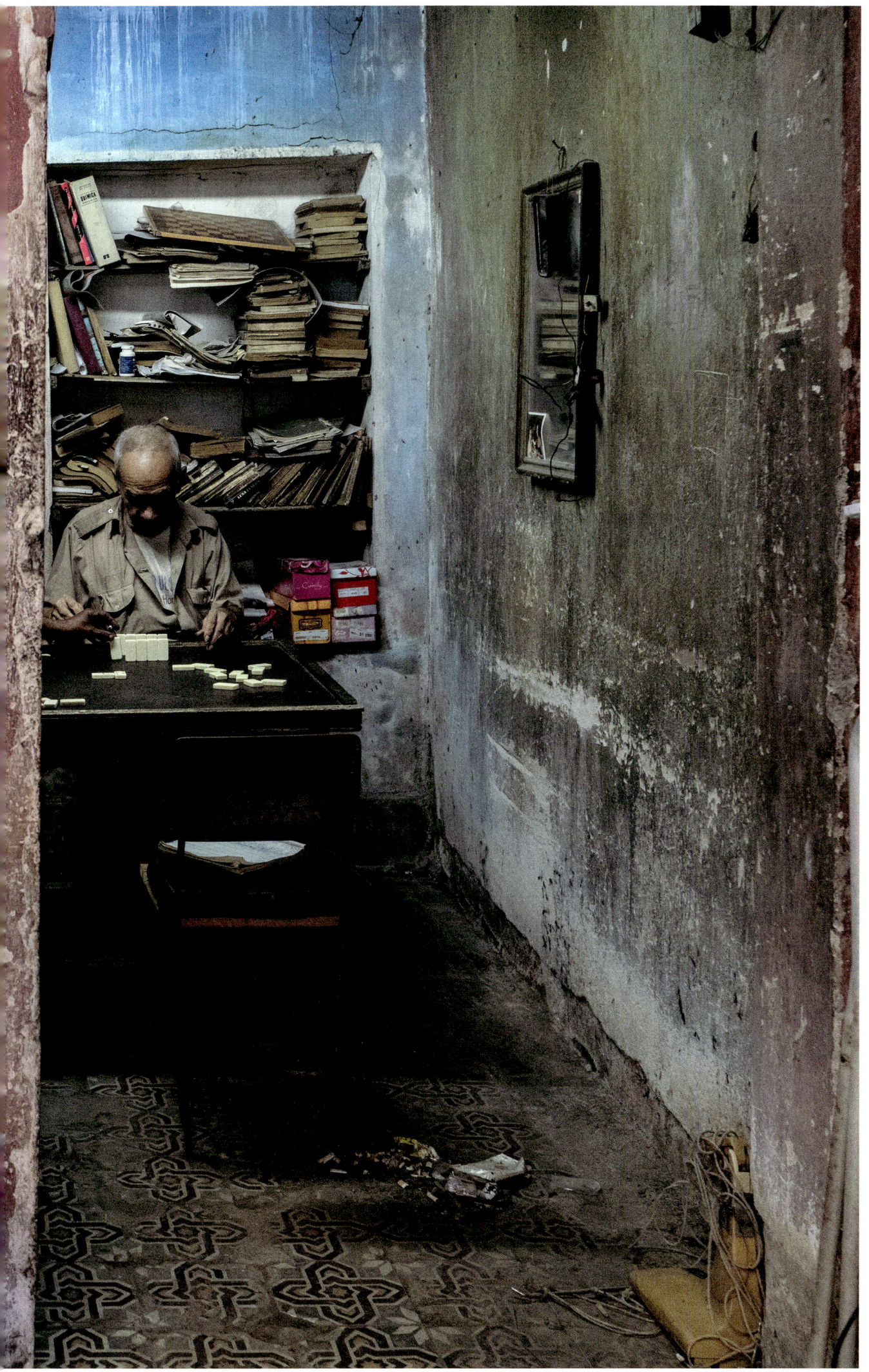

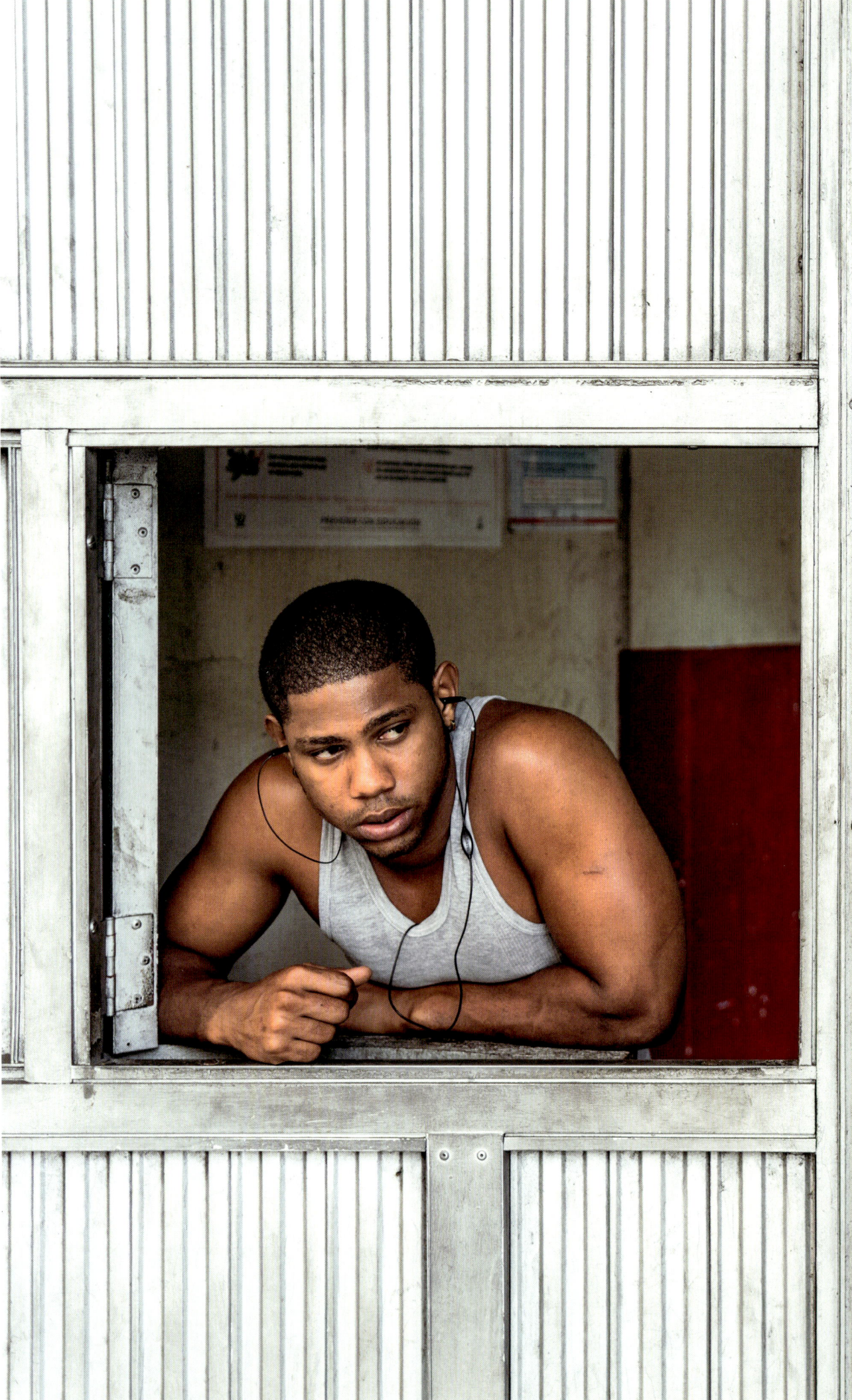

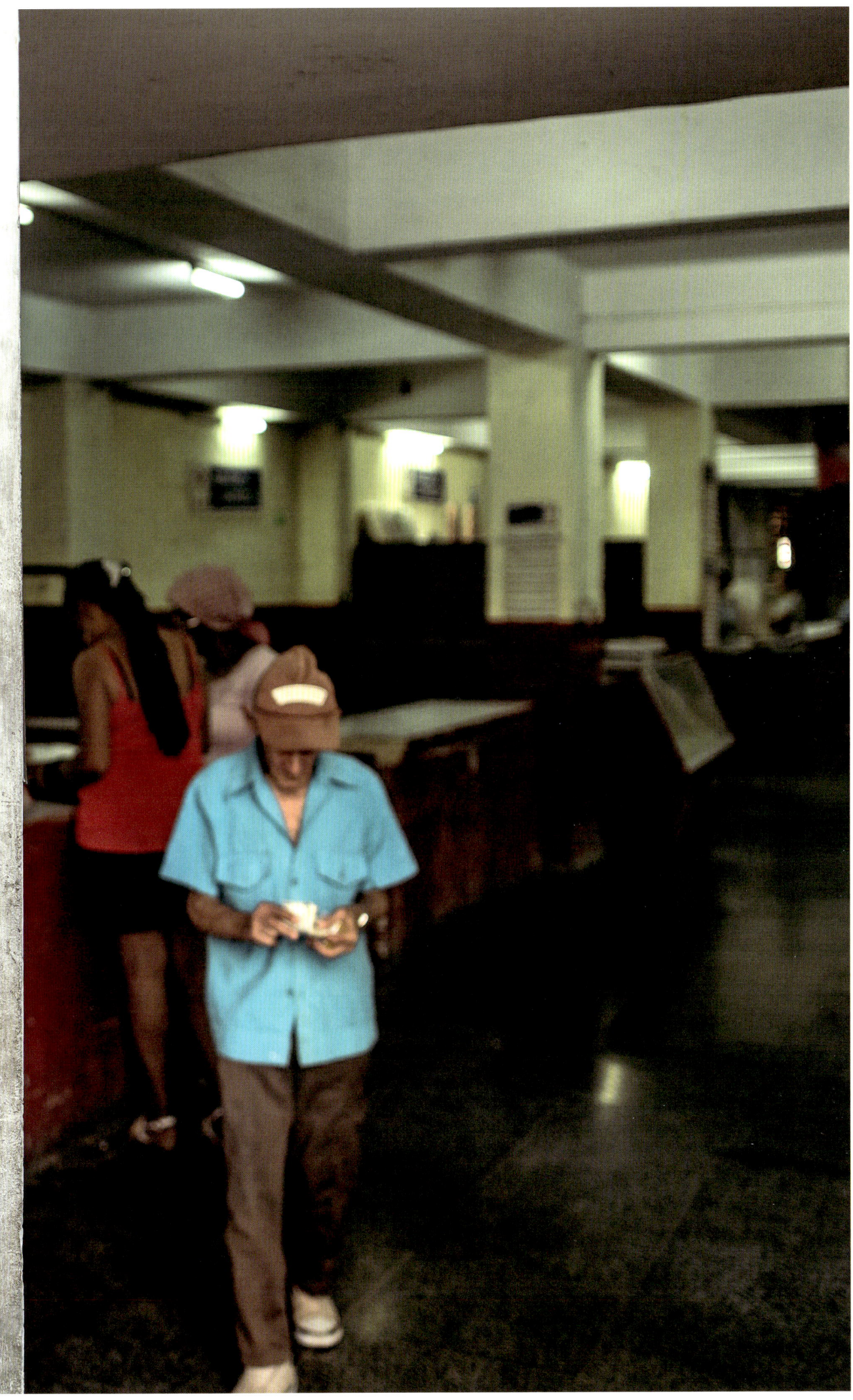

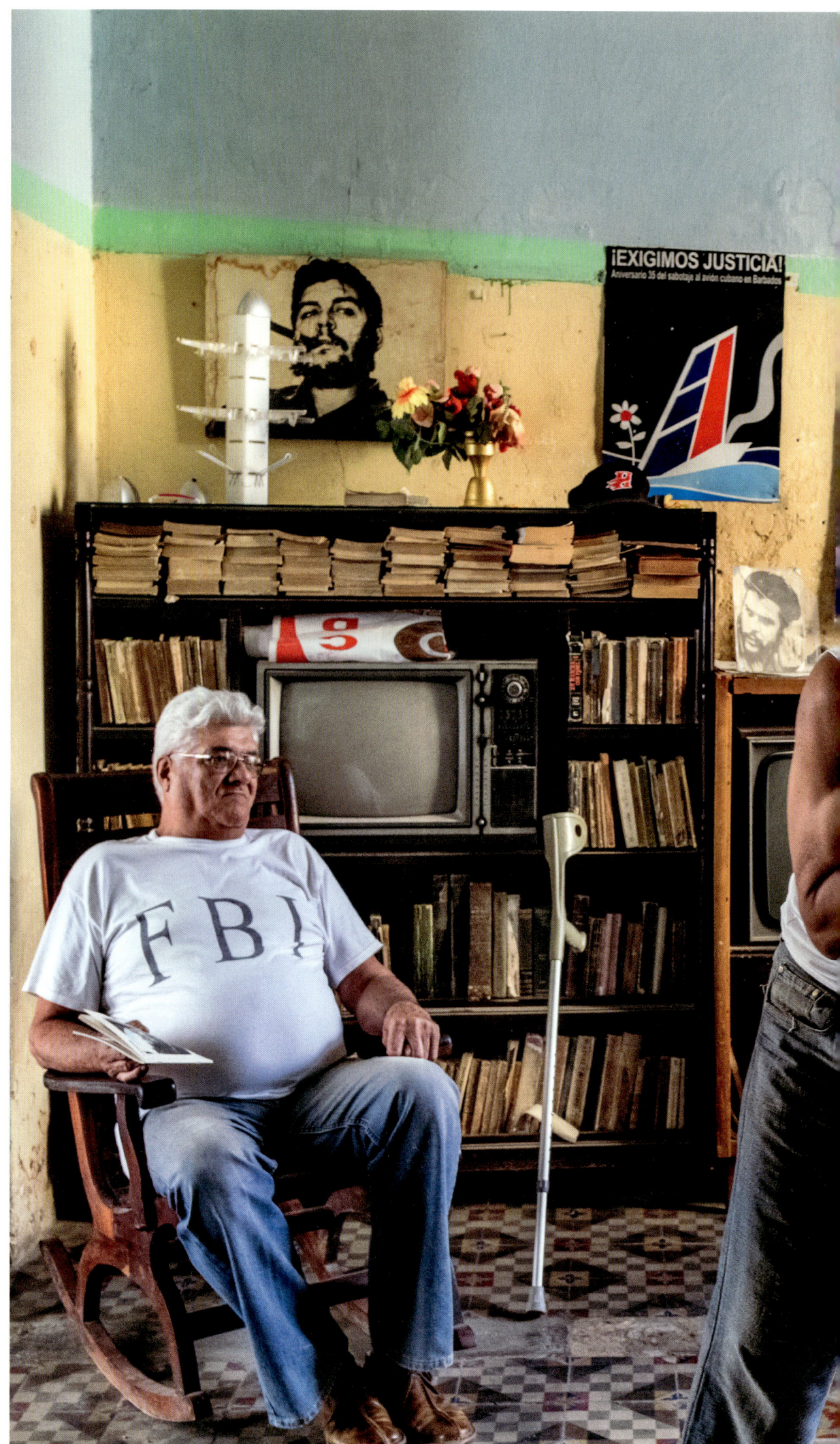

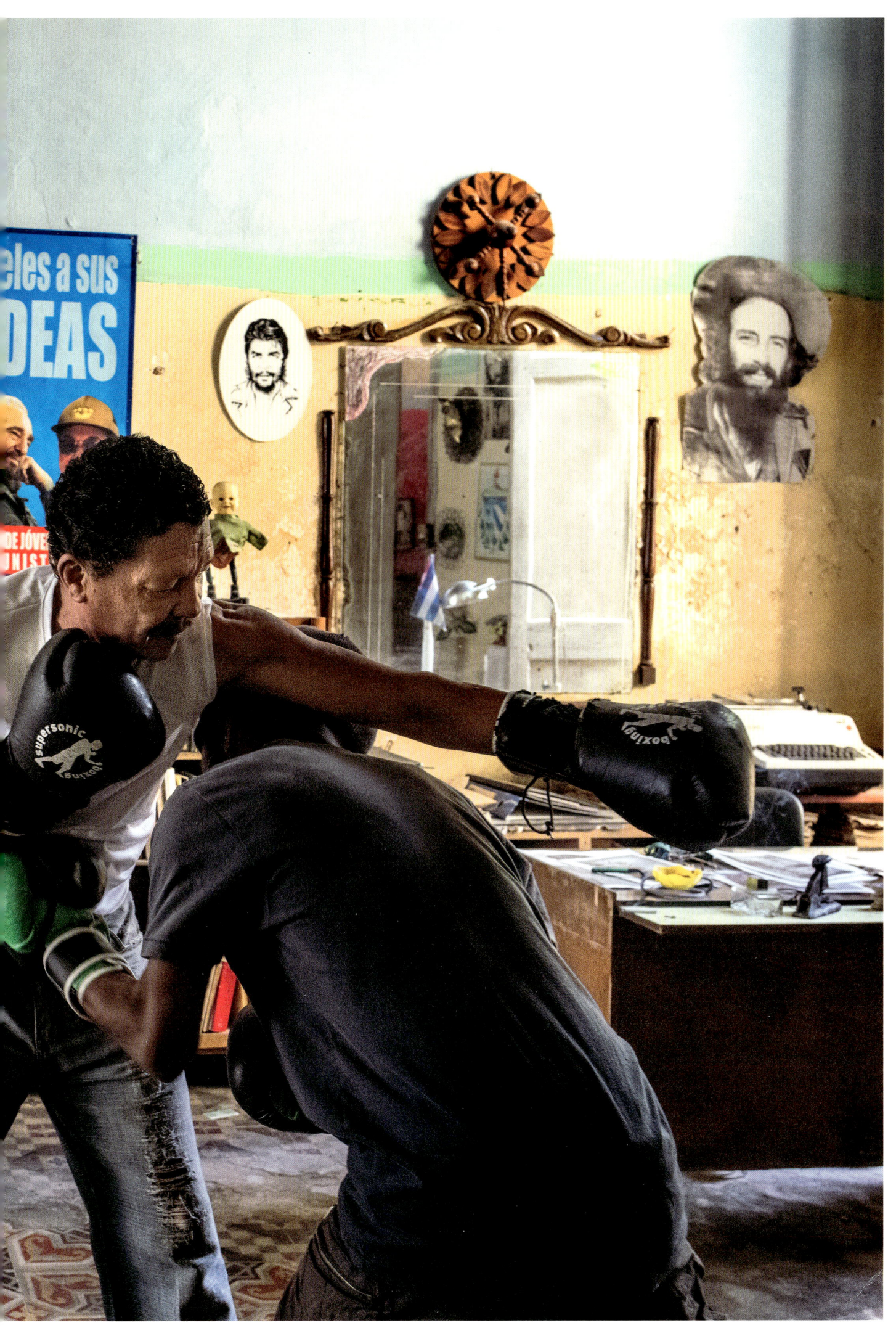

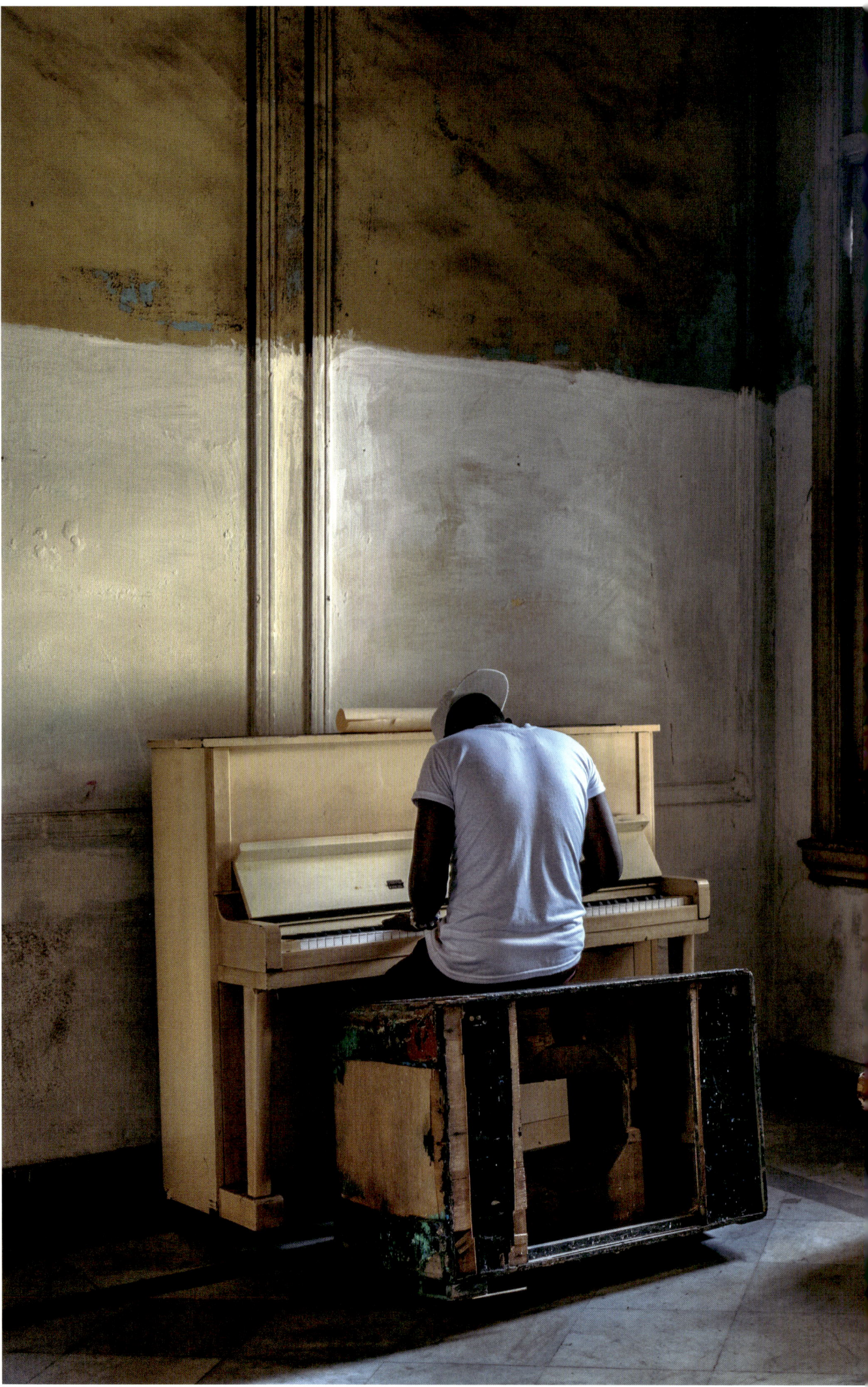

16

MÁS BAJO... MÁS LARGO... MÁS ANCHO...
Y MÁS ELEGANTE!

Desde cualquier ángulo, FORD'58 es un automóvil que despierta admiración. Usted aprecia la exclusiva distinción del nuevo FORD en la bellísima rejilla frontal... en las líneas acanaladas del techo aerodinámico ...en los novedosos faros gemelos de seguridad.
En todos sus detalles FORD'58 representa la quinta-esencia del estilo.

Hay un mundo de diferen

FORD d

Véalo y pru

LA GASOLINA MÁS PODEROSA
DE LA ERA ATÓMICA

ahora **SUPER**
TIPO PREMIUM

con **ICA**

en el nuevo
58

27

28

UNIDAD DE PROPAGAND

30

33

41

43

44

51

55

63

AREA DE TRAB. CON EL TREN
INFERIOR

69

72

73

75

77

CARL DE KEYZER – CUBA, LA LUCHA

Gabriela Salgado

> "Finalmente, la fotografía se vuelve subversiva
> no cuando asusta, repele o estigmatiza,
> sino cuando es pensativa, cuando reflexiona."
> — Roland Barthes, *Camera Lucida*

En diciembre de 1962, Agnès Varda visitó Cuba invitada por el ICAIC[1]. La cineasta vanguardista de origen belga intentaba realizar un corto sobre los cambios sucedidos en la nación caribeña tres años después del triunfo de la revolución. Su objetivo era capturar los signos del progreso y los síntomas del incomparable optimismo que arraigó en la población.

Para preparar el corto, tomó centenares de fotografías: fragmentos de la realidad en blanco y negro que retratan los espontáneos bailes de las celebraciones populares, la belleza de las mujeres, las recurrentes marchas militares, la abnegación sudorosa de los trabajadores de la zafra y la intensidad general del momento. Por medio del fotomontaje – una técnica muy de moda en aquel momento – *Salut les cubains* se terminó en el 1964, con una banda sonora original constituida por lecturas de Varda y del actor Michel Piccoli, bellamente acompañadas por las melodías del cantante cubano Benny Moré. Varda logró así convocar el espíritu de ese momento incomparable no a través de un documental convencional, sino gracias a una secuencia sincopada de imágenes fijas.

Alimentada por el carisma de los lideres y su innovadora retórica, la Cuba retratada por Varda en *Salut les cubains* se convirtió en uno de los símbolos de una era marcada por la fascinación global con el socialismo en pleno apogeo de la Guerra Fría. Para los cubanos – y por extensión, para los latinoamericanos y los africanos – el atractivo film de Varda representó el recordatorio visual de un momento donde la esperanza parecía sin limites y la utopía era indiscutible.

Sin embargo, la definición de Cuba de Varda como una mezcla peculiar de *socialismo y cha-cha-cha*, refleja una mirada exotizante. Realizado un año después de la sofocada invasión americana de Bahía de Cochinos que marcó el comienzo de cincuenta y seis años de un embargo que estranguló la nación con despiadadas restricciones económicas, esta visión romántica resulta cuestionable. Al igual que el lema surrealista tan apreciado por la tradición literaria francesa "Beau comme la rencontre fortuite sur une table de dissection d'une machine à coudre et d'un parapluie"[2], la definición no parece hacer mucho más que reforzar el estereotipo de la revolución cubana como la picante versión caribeña de un impávido socialismo.

"A LUTA CONTINUA"?

Del otro lado de esta historia y después de décadas de inmovilidad política, Cuba vuelve a concentrar la mirada internacional. Los que un día fueron jóvenes líderes carismáticos que guiaran a la nación hacia cambios progresistas, persisten hoy en día en el poder después de una prolongada crisis económica que ha dejado miles de exiliados y disidentes encarcelados.

La lucha devino la expresión cubana más común para definir un estado permanente de estar, a partir del colapso económico de los años noventa. Acuñada por el pueblo para definir su combate por la supervivencia, la expresión, normalizada durante la crisis, es aún utilizada hoy en día. Haciéndose eco de ese espíritu de lucha, el último trabajo de Carl De Keyzer, *Cuba, la lucha*, presenta el fruto de su observación de los cambios que afectan a la isla en la actualidad.

Esta expresión también tiene un significativo vinculo con el eslogan anticolonialista "*A Luta continua*", popularizado por el héroe de la independencia de Mozambique y su primer presidente, Samora Machel. El espíritu de dicho lema parece palpitar en estas fotografías. No obstante, dado el progresivo giro hacia el capitalismo y la apertura de las fronteras cubanas, *la lucha* se refiere actualmente no sólo a una mejora de las condiciones materiales, sino también a un relajamiento del control estatal. Como último capítulo de su investigación de la caída de los regímenes socialistas alrededor del mundo, con esta serie Carl De Keyzer intenta capturar la atmósfera del momento en que el país se prepara para hacer el salto entre la ideología Marxista-Leninista y la economía capitalista.

El interés personal del fotógrafo por estas temáticas es típica de la época que le ha tocado vivir. Fue testigo de la caída de la Unión Soviética, la que capturó desde el punto de vista de un proto-socialista desilusionado por el fin de una utopía, cuando la visitó por primera vez a finales de los años ochenta.

Su segunda monografía, *Homo Sovieticus* (1988-1989) se publicó al mismo tiempo de la caída del muro de Berlín, y las fotografías, concebidas no para ser expuestas sino para su publicación junto con textos del fotógrafo, le abrieron las puertas de la prestigiosa agencia de fotografía Magnum.

Homo Sovieticus fue realizado el año anterior a la caída de aquella infame encarnación de la Guerra Fría: el muro de Berlín, una frontera de alta seguridad levantada en el corazón de Europa. El libro se presentó en la apertura de la primera exposición dedicada exclusivamente al fotógrafo en Ámsterdam el mismo día de la caída del muro: el 9 de noviembre de 1989.

Las premonitorias imágenes anuncian el colapso del sistema antes de que se hiciera oficial. El fotógrafo documenta manifestaciones de un nacionalismo menguante, como lo vemos en la imagen de cubierta, en la que efigies de Marx, Lenin y Gorbachov son desmanteladas después del desfile, metáfora profética del final de la ideología.

LIBROS DE FOTOGRAFÍA

Los libros de Carl De Keyzer abarcan temáticas tan variadas como la religión (*God Inc.*, 1992), la colonisación (*Congo (Belge) y Congo Belge en images*, 2009), el medio ambiente (*Moments Before the Flood*, 2012) y el sistema carcelario (*Zona*, 2003), y el cambio político (*Homo Sovieticus*, 1989, y *East of Eden*, 1996).

Pero fundamentalmente, el foco central de sus proyectos reside en la observación de los sistemas inventados por el ser humano.

Fascinado por los mecanismos internos de control y sus efectos sobre la sociedad, su obra evita la crítica obvia para concentrarse en la sutileza del humor, lo sorprendente y la vulnerabilidad que emergen de la vida cotidiana. De esa manera, consigue presentar los efectos del cambio descifrando su impacto a través de innumerables momentos poéticos e íntimos que desafían el escepticismo. A diferencia de la mayoría de los fotógrafos que ejercen de reporteros, sus fotografías no son documentales, ya que su emprendimiento no es de corte realista.

Íntegramente tomadas en blanco y negro, las escenas de calle en *Homo Sovieticus* muestran la muda uniformidad de los desfiles en el día de la revolución y otras fiestas nacionalistas con desencanto, revelando la opacidad de un sueño hecho trizas. Estas imágenes, son presentadas junto a otras que nos llevan a espacios y momentos menos previsibles: mujeres nadando alegres en un mar congelado, la celebración de una boda, escenas de playa o celebraciones familiares, fotografiadas desde ángulos inusuales, irradiando lo extraordinario.

En el inicio de su persistente exploración del derrumbe del socialismo, el fotógrafo se concentró en Armenia, Uzbekistán, Rusia y Lituania, hasta cubrir finalmente las quince Republicas Soviéticas, siempre planeando conceptualmente el trabajo con antelación, ya que bien sabe que la oportunidad de capturar un instante es siempre fugaz. El uso del flash y de una baja velocidad de obturación para intensificar el contraste e iluminar elementos claves de la imagen devienen su marca estética. Como en las películas neorrealistas italianas, la realidad se manifiesta a la vez cruda y poética. Por medio de técnicas de desviación de la mirada basadas en la propuesta de múltiples lecturas, nos invita a elegir lo que escogemos ver en cada imagen. Las numerosas normas estéticas propias al arte fotográfico le permiten explorar grandes temáticas partiendo desde lo minúsculo, gestos y pequeños detalles, hasta revelar la humanidad de lo fotografiado como en un susurro, puesto que su trabajo no es el de un fotoperiodista objetivo.

En términos conceptuales, Carl De Keyzer insiste en que no intenta provocar cambios, sino simplemente documentar la transición de momentos históricos significativos, haciéndolos visibles al realzar el esplendor y la incertidumbre de instantes efímeros. Encontramos ejemplos de su deconstrucción emocional de grandes hitos históricos en las fotos tomadas en dos zonas cruciales de la resistencia al final de la Unión Soviética: en Vilnius, capital de Lituania y en Yerevan, Armenia.

Se podría afirmar que la fuerza de este fotógrafo reside en su capacidad para llegar en el momento justo y aprovechar la oportunidad ofrecida por el instante en que ocurre la acción, una cualidad que adquirió ciertamente trabajando como fotógrafo de agencia. Sabe que las imágenes tienen un mayor impacto cuando son fruto del '*zeitgeist*', y aunque admite haberse sentido limitado mientras trabajaba en la Unión Soviética, supo convertir en ventajas la merma de restricciones facilitadas por la Perestroika y la Glasnost.

CUBA, LA LUCHA

Veintiséis años después, Carl De Keyzer se embarca nuevamente en un viaje fotográfico para ocuparse de lo que parece ser el final del socialismo. Llega a Cuba en enero de 2015, después de que el presidente Obama hiciera el muy mediático anuncio del restablecimiento de relaciones entre Cuba y Estados Unidos. En su discurso histórico, Obama proclamó el final de las sanciones que pesan sobre el pueblo cubano, reconociendo públicamente, en un memorable gesto político, como el embargo no sirve los intereses de ambos países, e imponiendo al mismo tiempo una condición: "Hacemos una llamada a Cuba para que se libere el potencial de once millones de

cubanos acabando con innecesarias restricciones en las actividades políticas, sociales y económicas."³ La jugada fue clara: ambos lados de una batalla sostenida durante cincuenta y seis años, deben trabajar activamente en su acercamiento, con la presunta condición de acabar con el sistema socialista vigente en la isla.

Una de las primeras fotografías de la serie fue tomada a través de la ventana de un decrépito apartamento en un edificio de la calle Obispo, en el corazón de La Habana vieja. La imagen muestra el Capitolio, recuerdo vivo del antiguo esplendor de la ciudad. La majestuosa cúpula aparece cubierta por andamios que dan cuenta de su restauración, articulando de forma elocuente la imagen de una nación dispuesta a inaugurar un nuevo capítulo en su historia. , queces, fue acabado en 1929 por arquitectos locales fuertemente influenciados por el diseño del Capitolio en Washington D.C. y de Les Invalides, en París, y decorado por la marca neoyorquina Tiffany & Co.

La ubicación de esta imagen en el inicio de la serie contiene una fuerte carga simbólica: marcando el final de una era considerada un hito en la historia del pasado siglo deja entrever que, una vez renovado, el majestuoso edificio retomará su función como escenario de la futura acción política. La restauración del edificio está a cargo de Eusebio Leal Spengler, el famoso historiador de la ciudad de la Habana y director del programa de restauración del centro histórico.

Entre las cubiertas de este libro reside la intensidad de un momento tan temido como deseado en ambos lados del estrecho de la Florida a lo largo de las últimas cinco décadas. Realizar el cambio no será fácil, como lo demuestra la complejidad intrínseca de las subrepticias mudanzas ya acontecidas en Cuba: la fase de transición iniciada por la clase política y la reducción del sector público, combinadas con un crecimiento rápido de la economía de mercado, incluyendo el desarrollo de empresas privadas y de un incipiente mercado inmobiliario.

Tal vez, debido precisamente a la conmoción provocada por dichos cambios, condensados en un periodo de tiempo muy reducido, las fotografías transmiten una cierta inquietud, o como el sociólogo Zygmunt Bauman lo definiría, un sentimiento de vivir "un periodo de interregno, un periodo entre aquel en que tuvimos certidumbres y otro en el que las antiguas formas de hacer las cosas ya no funcionan."⁴

En *Cuba, la lucha*, las escenas de gente afligida por la escasez material en el marco de casas deterioradas parecen inevitables. Nuestros ojos están acostumbrados al repertorio visual mediático de Cuba, caracterizadas por la decadencia material de la ciudad, y las imágenes nostálgicas de antiguos coches americanos deslizándose por el Malecón. Incluso cuando el fotógrafo intenta evitar conscientemente los clichés, no lo puede conseguir del todo en una nación que si bien intenta sacudir esos viejos estereotipos, está notablemente dispuesta a usarlos para fomentar su industria turística.

En contraste con dicha iconografía, algunas tomas de Carl De Keyzer parecen melancólicas muestras de una felicidad artificial, como en aquella escena a la vez kitsch y desesperada de un casamiento, que recuerda las pesadillas en tecnicolor de Martin Parr retratando el suburbio británico. Menos saturados y eternamente familiares, las efigies del Che Guevara que decoran una vieja sucursal de banco, o insertadas en las páginas de un atlas de Cuba, ofrecen un comentario sarcástico sobre el adoctrinamiento.

La que emerger de lases: cómo conjugar el pasado y el futuro de Cuba? Posiblemente, las diversas ironías visuales contenidas en el libro sirvan para tomar el pulso del presente y ayudarnos a imaginar lo que está por venir.

A la luz de estas cuestiones, es importante observar que son las nuevas generaciones las que efectivamente impulsan el cambio en Cuba, empujadas por su aspiración a participar de la cultura global a través de canales de información abiertos. Cabe remarcar que esto, con pocas excepciones, no parece central en las imágenes: los retratos revelan más bien una intimidad impregnada de agridulce nostalgia, donde la esperanza parece habitar un sueño lejano.

Los jóvenes cubanos están empoderados por una nueva y ávida conexión con el mundo: la revolución tecnológica se instaló lentamente en la isla, y ha comenzado a remplazar rápidamente la visión unívoca de la revolución socialista, por más problemático que ello pueda resultar.

Carl De Keyzer sabe que la nueva lucha se refiere también a lo que vendrá, y que una parte fundamental de los cambios tendrá que ver con un creciente acceso a la tecnología. Antenas de WI-FI financiadas por el gobierno facilitan la comunicación entre la población y sus familias y amigos en el extranjero, además de permitir un acceso mayor a las redes globales de información.

Como en muchos otros casos a lo largo de la historia, los cambios políticos acontecieron en respuesta a la realidad y no a directivas orquestadas por el poder. Desde la aprobación de nueva legislación en 2008, se estima que un quince por ciento de los cubanos poseen líneas de teléfonos móviles activas. Junto con el creciente acceso a Internet, esto permite esquivar el control del Estado sobre la información y asimismo, desafiar las líneas más duras del partido acerca de la libertad de expresión. El resultado es que la censura operada desde el poder político ya no puede controlar lo que se dice o se piensa por primera vez en décadas.

LA CUESTIÓN DEL TIEMPO

La separación entre el viejo sistema y la nueva realidad se está intensificando al tiempo que Cuba empieza a cambiar, y dado que la relación de la fotografía con el tiempo es intrínsecamente ambivalente, el contraste de orden emocional entre las imágenes de Varda y de Carl De Keyzer encarna está tensión. En este sentido, nadie como Roland Barthes para desgranar la compleja naturaleza de la temporalidad en la fotografía:

> "El tipo de conciencia desarrollado por la fotografía es inédita, ya que no se trata de una conciencia de la presencia del objeto (que cualquier copia podría provocar) sino una conciencia de un haber-estado-presente. Lo que obtenemos es una nueva categoría espacio-temporal: inmediatamente presente en el espacio y anteriormente en el tiempo, la fotografía es un encuentro ilógico entre el aquí-ahora y allí-entonces."[5]

Existe otro elemento que añade complejidad temporal a las fotografías de Carl De Keyzer: la elección de personajes cuya existencia parece extrañamente sumergida en un viaje al pasado. Es el caso de una anciana bailarina posando en su modesto sótano, en una decadente cama de estilo neoclásico situada bajo una pesada escalera de hormigón. Esta escena doméstica conlleva un espinoso sentimiento de voyeurismo que nos hace preguntar si tenemos derecho a penetrar estos espacios íntimos, donde la vergüenza y la natural amabilidad de los huéspedes son las dos caras de una misma moneda. ¿Será que este incómodo sentimiento permite el reconocimiento de que las personas imaginen su propio mundo y por lo tanto construyan su imagen? O en cambio; ¿somos fríos testigos de la adversidad generada por una promesa rota?

Imágenes de pobreza y de lucha constituyen una parte singular y significativa del fotoperiodismo. Algunos artistas y fotógrafos, cuyo trabajo se aproxima a la tragedia humana desde una dimensión conceptual poética, cuestionan adecuadamente esta tendencia. Es el caso del trabajo de Alfredo Jaar sobre Rwanda, en el que las huellas del genocidio son sistemáticamente borradas, dando lugar a una instalación constituida por cientos de diapositivas que muestran una única imagen: el detalle de los ojos de un niño que fuera testigo de los horrores de la masacre.[6]

El tema de la representación de la miseria humana ha sido tratado a lo largo de la historia del arte y no parece agotarse. Dicha perenne cuestión tiene que ver con el compromiso psicológico de los retratados, concretamente depende de si se tomó la fotografía de tal manera que permita una reciprocidad de miradas. Por otra parte si es el caso, ¿hasta qué punto el sujeto controla el significado último de la imagen? Además de la cuestión de la mirada, nuestro papel como espectador acarrea la sombra de la culpabilidad, ya que a causa de nuestra pasividad podríamos sentirnos cómplices de la situación denunciada por la imagen. Esta cuestión fue abordada en el ensayo de Roland Barthes, *Shock Photos*, en el que el autor nos recuerda que "una fotografía no es terrible en si… el horror viene del hecho que la estamos mirando desde nuestra libertad".[7]

La imagen de una empobrecida anciana en la extraordinaria entrada de un edificio de estilo Art Déco en la Habana pone al espectador en una posición de gran ambigüedad. Expuesta con sus ropas harapientas y su aire perdido o confundido, la mujer encarna una metáfora vacía de subjetividad. Carl De Keyzer nos recuerda que "existe una frontera, hay una línea que no se debe atravesar: no se debe entrar en los bastidores de un teatro."[8]

La decoración de un club privado de boxeo, donde improvisados ejercicios de calentamiento acontecen bajo la mirada de los iconos revolucionarios que adornan la sala, recuerda los efectos de una lucha prolongada.

Hay una marca evidente del pensamiento del fotógrafo en estas imágenes: la inocencia no tiene cabida por más que la fotografía intente naturalizar la imagen del mundo, que de hecho siempre es politizada y plagada de intención.

UN PERIODO MUY ESPECIAL

Es sabido, que para entender el presente es imprescindible contemplar al pasado. Un momento crucial de la historia cubana reciente, llamada de forma eufemística "periodo especial", puede ser considerada como el comienzo del final de la revolución. Cuando cayó el muro de Berlín en 1989, Cuba sufrió daños colaterales significativos. Una consecuencia inmediata fue la declaración de un estado de emergencia económica llamado "Periodo especial en tiempo de paz", como fruto del colapso del acuerdo comercial con la Unión Soviética, que equivalía a un subsidio anual de seis mil millones de dólares de la época. En 1993, la economía había retrocedido en un treinta y cinco por ciento, dejando al pueblo desprotegido. Desde entonces, la mayor preocupación para los cubanos era de asegurarse día a día el mínimo necesario para su supervivencia y la de su familia, no importaba como. Así fue como comenzó *la lucha*, un estado mental que define hasta hoy la forma cubana de vivir.

En términos políticos, el diálogo que se inició entre la Unión Soviética y el mundo generó esperanza para los cubanos, particularmente dentro de los círculos artísticos e intelectuales. Pero esta semilla murió antes de germinar, ya que el control ejercido por el gobierno y las restricciones en la libertad de expresión aumentaron,

así como la represión hacia la disidencia, causando la emigración de miles de ciudadanos.

Acelerando el tiempo hasta volver al actual retrato de Cuba por Carl De Keyzer, su ya mencionada habilidad en capturar el instante aparece claramente en la fotografía de un ciego caminando sobre un dibujo en el suelo que representa las banderas cubana y americana con la leyenda: *Welcome – Por la unidad de los pueblos*. Los pasos del hombre sobre el grafiti y su imagen operan en dos campos simultáneamente: el de la premonición y el de la paradoja, ya que no nos queda claro quién es bienvenido y bajo qué condiciones.

De manera similar, la ironía impregna la imagen surrealista del museo de historia natural en la ciudad colonial de Trinidad. Un cocodrilo embalsamado abre sus amenazantes mandíbulas como si estuviese apuntando a la taquillera situada en la otra esquina, cuya mirada inquieta parece a su vez dirigida al fotógrafo.

Así como lo hace esta señora, otros sujetos retratados en la serie ofrecen miradas oblicuas o desafiantes, como si intentaran recuperar una parte de su poder. Pocas veces sonríen o asumen protagonismo cuando la cámara penetra en su mundo, a excepción del hombre que comparte alegremente su partido de dominó con nosotros, agitando sus manos amistosamente en el aire suave de la tarde.

En términos generales, mirando estas imágenes podemos sentirnos intrusos en los espacios privados y sociales que sin embargo los cubanos aceptan compartir con nosotros, curiosos visitantes extranjeros. Este sentimiento proviene tal vez en parte de la ambivalencia entre un presente de cambios internos y la enorme y proverbial curiosidad del mundo hacia la particularidad de Cuba.

Escenas de peleas de gallos en remotas áreas rurales, donde los hombres apuestan en Pesos Cubanos Convertibles, nos hablan de una economía paralela, pero la generalizada caza de turistas por jóvenes de ambos sexos en las discotecas y en las calles no aparece en estas fotografías. Esta extendida y tan visible actividad es también llamada de forma eufemística *la lucha* por los que la practican; nos habla de la paradoja implícita del combate por la supervivencia en un país donde la educación no fue sólo primordial sino que devino una herramienta para eliminar la prostitución. De acuerdo con estudios recientes de antropología social sobre el tema - también abordado ampliamente por artistas y fotógrafos – la estigmatización histórica de la prostitución, vinculada a los vicios del imperialismo, y por lo tanto excluida de la construcción ideológica de un 'Hombre Nuevo', no logró prevenir el crecimiento del comercio sexual con extranjeros.[9]

Como en la vida real, las fotografías expresan la caída del proyecto socialista de manera más evidente si nos proponemos leer entre líneas. A menudo, pequeños detalles o gestos definen mejor un espacio que las grandes narrativas. Irónica y poética a la vez, la imagen del parque temático de dinosaurios situado en las cercanías de Santiago de Cuba, se vuelve una invitación a viajar hacia un pasado remoto, anterior a la revolución y sus consecuencias. En otra imagen, un símbolo aparece incómodamente fuera de lugar en una calle de Baracoa, la ciudad erigida en el lugar donde Cristóbal Colón llegó a la isla: entre un grupo de jóvenes aparece una cabeza parcialmente afeitada dejando ver el diseño una esvástica.

Sorprendentemente, el edificio modernista en forma de platillo volador, donde funciona la icónica heladería Coppelia, no aparece en la selección de imágenes que Carl De Keyzer realizó para su libro. La famosa heladería abrió sus puertas en 1966, bautizada con el nombre del famoso *ballet comique* con música de Léo Delibes e inspirada en la historia *La muñeca* de E.T.A. Hoffmann. Darle a una heladería el nombre de una referencia de ballet clásico y la literatura universal evidencia la atmosfera cultural que durante décadas posicionó a Cuba entre las naciones más progresistas del mundo. Esto, junto con la campaña de alfabetización lanzada en 1961, y la provisión de alojamiento subsidiado, siguen siendo victorias remarcables en el contexto caribeño, una región históricamente caracterizada por la desigualdad y la carencia de educación.

Aunque hasta cierto punto se pueda considerar la precariedad como la mayor causa del declive del régimen cubano, fue por el persistente control panóptico sobre la población que el proyecto político perdió su credibilidad, sembrando el descontento.

La interiorización del miedo, que ha impedido expresar pensamientos y gestos considerados antirrevolucionarios, tuvo consecuencias debilitantes: los cubanos poseen una naturaleza abierta y generosa, y una gran capacidad de resistencia, pero el control insidioso de la 'conducta' es la principal causa de una amarga desilusión. La distancia cada vez mayor entre la retórica del partido y su modus operandi autoritario, incluyendo la detención de artistas e intelectuales, y la generalización de la opresión ideológica, se volvió una fuerza autodestructiva contra la cual se rebelaron en diferente medida varios sectores de la población.

LA LUCHA CONTINÚA

Siguiendo el camino trazado por sus trabajos previos, en *Cuba, la lucha*, Carl De Keyzer privilegia un análisis visual metafórico sobre sistemas concebidos por el ser humano y sus efectos sobre la sociedad.

Para realizar su famosa serie *God Inc.*, el fotógrafo penetró en el seno de comunidades religiosas con el pretexto de buscar la salvación, demostrando así

su capacidad de actuación. En su proyecto sobre el Congo, el fotógrafo retrata los síntomas vivos del post-colonialismo desde la perspectiva del antiguo poder colonial.

En *Cuba, la lucha* las preguntas permanecen abiertas como heridas o flores frescas, dado que el tema central de la serie es el cambio y, por lo tanto, no únicamente doloroso sino también insondable. Dicha indeterminación se manifiesta en retratos oblicuos de personas, con sus cuerpos conectados a edificios en ruinas, inmersos en llamativos campos de colores primarios u ocupados en sus rutinas.

A través de una selección minimalista de elementos, el fotógrafo nos cuenta historias personales y sociales apoyado en la arquitectura.

La imagen de un joven tocando el piano en la sala de un centro cultural se vuelve más atractiva gracias a la disposición de signos de decadencia: una persiana rota y una silla destrozada devienen los emblemas de su lucha.

Las ilusiones se generan en pocos segundos, pero se matan a lo largo de años de deterioro. En estas fotos, las referencias pueden ser cómicas o sorprendentemente surrealistas, con influencias que van desde Monty Python a Buñuel, posiblemente localizadas en el inconsciente cultural del fotógrafo.

La expresividad de los interiores de edificios deteriorados es la clave narrativa y nudo conceptual en estas fotografías de un país deconstruido por la cámara mientras se reconstruye a si mismo.

Inesperadamente, la última imagen nos presenta una historia muy diferente. Mostrando la simetría visual de un conjunto de coloridas cabinas de madera en una área turística indeterminada, las asociaciones de riqueza y ocio presentan una fantasía global familiar.

¿Miami? Me temo que no: es Varadero.

1. Instituto Cubano del Arte e Industria Cinematográficos.
2. Comte de Lautréamont, *Les Chants de Maldoror*, Œuvres complètes, éd. Guy Lévis Mano, 1938, chant VI, 1, P. 256.
3. https://www.whitehouse.gov/the-press-office/2014/12/17/statement-president-cuba-policy-changes
4. http://elpais.com/elpais/2016/01/19/inenglish/1453208692_424660.html
5. Roland Barthes, *Rhetoric of the Image*, Elements of Semiology, 1964.
6. Alfredo Jaar, *The Rwanda Project*, 1994-2000.
7. Roland Barthes, *Shock Photos, The Eiffel Tower and Other Mythologies*, 1979.
8. Carl De Keyzer en conversación con la autora, Bruselas, Noviembre 2015.
9. Abel Sierra Madero, *Bodies for sale. Pinguerismo and Negotiated Masculinity in Contemporary Cuba*, New York University, Journal of the Association of Social Anthropologists, 2015.

PHOTO CREDITS / *PHOTO CREDITS*
All pictures were taken in Cuba (January – March 2015) / *Todas las fotografías han sido tomadas en Cuba (enero – marzo 2015)*
Havana: 1, 2, 3, 5, 6, 7, 8, 9, 10, 11, 12, 13, 14, 15, 16, 21, 22, 36, 37, 38, 39, 40, 41, 42, 43, 44, 45, 46, 47, 48, 49, 61, 65, 68, 75, 76, 77, 79; Varadero: 80; Cienfuegos: 33, 35, 78; Pinar del Rio: 50, 51, 74; Trinidad: 30, 31, 32, 73; Manzanillo: 72; Carretera Central: 71; Baracoa: 64, 66, 67, 69, 70; Parque Baconao: 63; Holguin: 52, 61; Camagüey: 53, 54, 56, 57, 58, 60; Bayamo: 59; Remedios: 4, 26, 55; Casilda: 34; Sancti Spiritus: 27, 28, 29; Santa Clara: 25; San Miguel de Los Baños: 18, 20, 23, 24; Cardenas: 19; Matanzas: 17

This book is published on the occasion of the exhibition *Carl De Keyzer. Cuba, la lucha* at Roberto Polo Gallery, Brussels. 18.03.2016 – 15.05.2016

Este libro ha sido publicado en el marco de la exposición de Carl de Keyzer. Cuba, la lucha, en Roberto Polo Gallery, Bruselas. 18.03.2016 – 15.05.2016

TEXT / *TEXTO*
Gabriela Salgado

PHOTOGRAPHY / *FOTOGRAFÍAS*
Carl De Keyzer

BOOK DESIGN / *CONCEPCIÓN*
Luc Derycke & Jeroen Wille,
Studio Luc Derycke, Ghent / *Gante*

EDITING / *REVISIÓN*
First Edition Ltd
Roberto Polo

© Lannoo Publishers, Tielt, 2016,
in coedition with / *coeditado con*
Roberto Polo Gallery, Brussels
www.lannoo.com
www.robertopologallery.com

SPECIAL THANKS TO /
AGRADECIMIENTOS ESPECIALES A
Sara Alonso Gomez, Kaat Celis, Bruno Devos, Niels Famaey, Raymel Manreza Paret, Mario Muñiz Paret, Roberto Polo, Nelson Ramirez, Eva Rossie, Benoit Standaert, Sarah Theerlynck.

Printed on / *Imprento sobre* phoenixmotion xenon 150 gsm – produced by / *producido por* Papierfabrik Scheufelen and distributed by / *y distribuido por* Igepa Group

If you have any questions or remarks, please contact our editorial team /
En caso de preguntas o comentarios, por favor contacte nuestro equipo editorial:
redactiekunstenstijl@lannoo.com

© Carl De Keyzer, 2016 / Magnum Photos
www.carldekeyzer.com
www.magnumphotos.com

ISBN: 9789401433228
Registration of copyright / *Registro de derechos de autores*:
D/2016/45/42
NUR: 652

All rights reserved. No part of this publication may be reproduced or transmitted in any form or by any means, electronic or mechanical, including photocopy, recording or any other information storage and retrieval system, without prior permission in writing from the publisher.

Every effort has been made to trace copyright holders. If, however, you feel that you have inadvertently been overlooked, please contact the publishers.

Todos los derechos reservados. Ninguna parte de esta publicación puede ser reproducida o transmitida de ninguna manera, electrónica o mecánica, incluido fotocopias, grabación o cualquier otro sistema de almacenamiento o recuperación de datos, sin autorización previa de forma escrita del editor.

Se ha hecho todo lo posible para encontrar los titulares de los derechos de autor. Sin embargo, si encuentra que en alguno de los casos pasaron inadvertidos, por favor contacte con los editores.

www.lannoo.com
Register on our website to regularly receive our newsletter with new publications as well as exclusive offers /
Inscríbase en nuestra página Web para recibir regularmente las informaciones sobre nuestras nuevas publicaciones y nuestras ofertas especiales

This project has been realised with the support of /
Este proyecto ha sido realizado gracias al apoyo de:

PENTAX 645Z Scheufelen